高校转型发展系列教材

髹漆工艺与实践

耿玉花　刘　也　编著

清华大学出版社
北　京

内 容 简 介

本书从追溯漆艺的历史开始，详细介绍了漆艺的材料、工具及技法，同时阐述了漆艺的设计元素、大漆的材料工艺与表现，并对大漆艺术与教学实践做了一定分析。本书条理清晰，内容深入浅出，图片丰富，为读者带来直观的视觉感受。本书将漆艺的基础知识和教学实践相结合，将教学和校企合作的实践相结合，体现艺术教学和社会实践相辅相成的关系。

本书可作为普通高等院校本科或专科漆艺专业的理论与实践课程的配套教材，也可供漆艺爱好者学习和借鉴。

本书封面贴有清华大学出版社防伪标签，无标签者不得销售。
版权所有，侵权必究。举报：010-62782989，beiqinquan@tup.tsinghua.edu.cn。

图书在版编目(CIP)数据

髹漆工艺与实践 / 耿玉花，刘也 编著. —北京：清华大学出版社，2019（2024.8重印）
（高校转型发展系列教材）
ISBN 978-7-302-53642-0

Ⅰ.①髹… Ⅱ.①耿… ②刘… Ⅲ.①漆器—工艺美术—高等学校—教材 Ⅳ.①J527

中国版本图书馆 CIP 数据核字(2019)第 186697 号

责任编辑：施 猛
封面设计：常雪影
版式设计：方加青
责任校对：牛艳敏
责任印制：杨 艳

出版发行：清华大学出版社
网　　址：https://www.tup.com.cn, https://www.wqxuetang.com
地　　址：北京清华大学学研大厦 A 座　　邮　编：100084
社 总 机：010-83470000　　邮　购：010-62786544
投稿与读者服务：010-62776969, c-service@tup.tsinghua.edu.cn
质 量 反 馈：010-62772015, zhiliang@tup.tsinghua.edu.cn

印 装 者：三河市少明印务有限公司
经　　销：全国新华书店
开　　本：185mm×260mm　　印　张：9.5　　字　数：220千字
版　　次：2019年10月第1版　　印　次：2024年8月第4次印刷
定　　价：45.00元

产品编号：074488-01

高校转型发展系列教材 编委会

主 任 委 员：李继安　李　峰
副主任委员：王淑梅
委　　　员：

马德顺	王　焱	王小军	王建明	王海义	孙丽娜
李　娟	李长智	李庆杨	陈兴林	范立南	赵柏东
侯　彤	姜乃力	姜俊和	高小珺	董　海	解　勇

前　言

近年来，我国艺术设计教育发展迅速，在全国高等教育改革持续深入的新形势下，艺术教育也需要进一步深化改革。为了推动教育的发展和教学的进步，沈阳大学开展了教材建设专项工作。美术学院根据自身学科特色，以公共艺术专业的必修课程为核心，组织编著了本教材，以教材建设来推动课程内容与教学模式的改革。

随着社会文化的蓬勃发展，公共艺术产业与公共艺术教育在当代多元视觉文化领域具有鲜明的时代性与综合性，并在许多方面与其他艺术学科相互交叉，因此公共艺术设计的高等教育具有自身的学科特点，有必要对公共艺术专业建设、专业教学、本科教学质量进行系统而深入的研究，而一套体系完整的教材可为此提供理论基础。

漆艺课程是公共艺术专业的主要课程之一。《髹漆工艺与实践》一书以漆艺知识的系统性和完整性为基础，以培养社会需要的应用型人才为目标，构建实践创新的人才培养模式。

本书的编者具有多年漆艺教学经验和创作经验，在写作过程中侧重漆艺的操作性、实践性及应用性，使得读者能够较为全面地了解漆艺的材料工艺及艺术特点。本书适合作为漆艺专业的理论与实践课程的配套教材，也可供漆艺爱好者学习和借鉴。

希望本书能够为广大漆艺专业的师生及漆艺爱好者提供更多的参考，同时希望为公共艺术学科建设与教学体系的完善提供重要的理论和技术支持，希望有助于漆艺的推广及教学。由于作者水平有限，书中难免存在不足之处，恳请读者批评指正。反馈邮箱：wkservice@vip.163.com。

<div style="text-align: right;">

解　勇

沈阳大学美术学院院长

2019年5月

</div>

目 录

第一章 漆艺概述 ... 1
第一节 漆艺的历史演变 ... 1
一、中国历代漆艺发展 ... 2
二、古代大漆艺术的成就 ... 8
三、中国漆艺现状和发展 ... 9
第二节 国外漆艺发展情况 ... 10
一、亚洲的漆艺 ... 10
二、欧洲漆艺 ... 16
三、美国和世界其他地区的漆艺 ... 18

第二章 漆艺的材料和工具 ... 20
第一节 漆艺材料 ... 20
一、大漆的概念与分类 ... 20
二、可用于漆艺的媒介剂 ... 24
三、可用于漆艺的材料 ... 26
第二节 漆艺工具与设施 ... 29
一、工具 ... 29
二、设施 ... 36

第三章 漆画的基本技法 ... 39
第一节 胎板的制作 ... 39
一、漆画制作大致工序 ... 39
二、制作漆画胎板的基础工序 ... 39
第二节 漆画技法 ... 41
一、髹涂(单素、质色) ... 41
二、罩染(罩明) ... 41
三、描绘 ... 41
四、刻填 ... 44
五、镶嵌 ... 45

	六、磨绘	49
	七、彰髹(变涂)	52
	八、犀皮漆	53
	九、堆塑	54

第四章 漆艺设计元素 … 56
第一节 平面漆艺的表现方式 … 56
一、具象写实 … 57
二、抽象表现 … 60
三、装饰艺术 … 61
第二节 立体漆艺的表现方式 … 67
一、漆艺的多维度表现 … 67
二、漆艺元素与空间表现 … 68
第三节 新物质媒介的尝试 … 73
一、胎骨材质 … 74
二、漆艺的艺术表现形式 … 75

第五章 大漆的材料工艺与表现 … 82
第一节 从髹漆实验认识漆艺 … 82
一、媒介材料的再认知及创新使用 … 82
二、髹漆实验的教学实践 … 84
第二节 漆画工艺与制作 … 91
一、漆画制作程序及教学实践 … 91
二、漆画的多元表现形式 … 99
三、漆画的创新发展 … 107
第三节 漆器及立体漆艺 … 115
一、漆器制作程序及教学实践 … 115
二、立体漆艺的多元表现形式 … 117
三、立体漆艺与公共空间 … 123

第六章 大漆艺术与教学实践 … 124
第一节 大漆产品 … 124
一、生活用品 … 124
二、文化创意产品 … 128
第二节 校企合作与大漆产品设计 … 135
一、校企合作的意义 … 135
二、校企合作大漆产品设计与制作 … 135

参考文献 … 144

第一章
漆艺概述

源于长江、黄河流域的中华文明，有着辉煌的历史文化积淀。在中华文化诸多熠熠生辉的瑰宝之中，髹漆艺术更是在千年的光阴之中闪耀着独特的光芒。髹漆艺术作为我国传统装饰艺术，有着十分辉煌的历史和无可取代的艺术文化价值。古代髹漆艺术是现代髹漆艺术的源泉，滋养着中国工艺美术的发展。

第一节 漆艺的历史演变

中国对大漆(又称"国漆"或"土漆")的使用是中华民族对人类文明的一项重要贡献。在八千余年的历史沿革中，华夏先民们将漆工艺这门造物技术，逐渐发展成一门内涵丰富、手段多样的艺术表现形式，并贯穿于我们民族的整个文明发展历史。

已有的考古证据表明，早在八千多年前的新石器时代，浙江省跨湖桥的先民已经对漆的性能有所了解并开始使用，跨湖桥遗址出土的"漆弓"(见图1-1)被专家称为中国的"漆之源"。文献记载的我国最早的漆器是韩非子《十过篇》所载的虞舜漆器。此时的漆器作为食器，"流漆墨其上"，而作为祭器，则"黑漆其外而朱画其内"，也就是说，此时的漆器不仅有单一黑色，还有朱黑两色。考古发现和文献记载都说明，很久以前我们的祖先已从使用本色漆发展到用调制黑、朱漆来髹饰器皿了。而这朱、黑两色至今仍然是漆器、漆画上最美、最常用的颜色，并成为大漆的代表颜色。

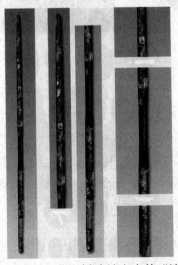

图1-1 浙江省跨湖桥遗址出土的"漆弓"

考古发现，新石器时代到夏商周时期的随葬品已有漆器实物。出土的战国和秦汉时期的漆器实物，更为精美，数量也更加繁多，大部分漆器是贵重的生活用品。到了宋代，民间开始普遍使用漆器，并出现漆行、漆铺等生产漆器的加工作坊。明清时期雕漆大量被宫廷或贵族使用，民间漆器更加普及。在漆器的历史发展进程中，漆艺技法逐渐增多和纯熟，大漆的色彩更为丰富。

一、中国历代漆艺发展

(一) 新石器、夏、商、周的漆艺

1977年，浙江余姚河姆渡新石器时代遗址出土了一件漆碗(见图1-2)，器壁外均涂有朱红色漆，距今约七千年，人们在很长一段时间内认为这是人类最早使用漆的实物考证。2002年，浙江省萧山城西区跨湖桥遗址出土的漆弓，距今约八千年，这一发现将漆艺的历史又向前推进了约一千年。

新石器时代漆器多是陶胎漆器(画)和木胎朱漆器。夏商周时期的漆艺，多与其他器具相结合，许多漆器表面髹涂红漆或黑漆的装饰纹样，纹饰风格有写实和夸张两种，并有彩绘，器物的纹饰有雷纹、蕉叶纹、夔纹、龙纹、虎纹、圆点纹等。夏商周时期出现用骨、石和蚌壳雕刻、镶嵌花纹的漆器(见图1-3)。到了周代，出现用云母镶嵌制作的漆器。

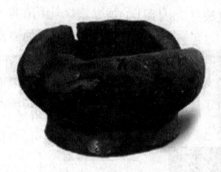
图1-2　河姆渡朱漆木碗

图1-3　夏朝漆器残片

(二) 春秋、战国的漆艺

春秋和战国时期，随着生产力的发展，人们制造和使用工具的能力不断提高，逐渐生产出木胎漆器。战国时期是中国漆艺发展的重要阶段，此时，青铜器日渐衰微，陶器尚未成熟，漆器因其轻便、易使用，有精美的纹饰、华丽的造型，坚固、耐酸、防腐，从而取代了青铜器。战国时期漆器种类繁多，有酒器、食器、武器、乐器，充分展示了漆器的色彩绚丽、造型精巧、美观实用等特点。从漆器的胎骨上看，除了木胎、金属胎、皮胎外，还有薄木卷素胎、夹纻胎(脱胎)等。

从漆器的制作技法来看，不仅有彩绘、镶嵌法，还有针刻、描金、银扣等技法。战国时期以楚国的漆器工艺最为发达。楚国的中心位于长江汉水流域，有着肥沃的土地和温

润的气候，生长着大片漆树、油桐和其他树木，为漆器的发展创造了先天的条件。楚国的漆器种类繁多，应用广泛，家具有床、几、案；容器有奁、箱、笥；卧具有枕、席；妆具有梳、簪等；武器有甲、盾、弓；葬具有棺、镇墓兽、木俑等。战国时期漆绘是我国漆艺中最早的绘画表现。战国时期作品中流动简练的线条细若游丝，构成一幅动人的画面(见图1-4、图1-5)。战国时期针刻技法是漆艺的新发展。

图1-4　马王堆战国彩绘雕花板　　图1-5　马王堆战国云龙漆盾

(三) 秦、汉、三国时期的漆艺

秦汉时期更是漆艺的盛世。轻巧华丽的漆器在贵族豪门的生活用具中占据着重要的地位。漆艺也应用在建筑装饰上，如室内屏风。近些年来，这一时期的漆艺作品在国内外广大地区不断被发现。出土于长沙马王堆一号汉墓的秦汉时期漆器共有184件，此次出土漆器的绘制方法与建筑彩画的沥粉法相似，想必是将稠厚的漆液装进特制的工具，再用手握紧挤出。这种堆漆方法是前所未有的重要发明。秦汉时期还出现了戗金等漆艺技法，这些技法至今仍在沿用，代表器物如图1-6所示。

汉代是我国漆器制造发展的鼎盛时期。汉代不仅在少监府专设"东园匠"，专门负责漆器制作，还在蜀汉、广汉郡置工官负责监造各种精美的涂有纹饰的漆器。西汉词辞赋家杨雄在《蜀都赋》中描绘蜀汉、广汉郡名贵漆器制作盛况时写道："雕镂钿器，万技千工。三参带器，金银文华，无一不妙。"在汉代，漆艺除了彩绘、堆漆，还有针刻、金银薄片镶嵌以及密陀僧漆画等。这种密陀僧绘画，纯用干性桐油加密陀僧(一氧化氯)催干剂，调配各色油彩进行彩绘。三国时期，由于社会动荡，加之陶器的发展，漆器在人们生活中的特殊地位大大下降，但漆艺仍在发展、改进。

汉代漆器制作题材广泛，涉及神化题材、现实生活题材、动物题材、自然景观题材等。神化题材在汉代漆艺作品中占据很大比例。神化题材展现了汉代人民丰富的想象力，创造出人神共处、流动奇幻、诡异绮丽的神话世界，这也同楚国的艺术风格有直接的承袭

关系。湖南长沙马王堆朱地彩绘漆棺就是这一时期这一风格的典型代表(见图1-7)。现实生活题材在这一时期的漆艺中也得到充分表现，作品中的人物造型与神态刻画、线条和色彩构图，显示了漆艺工匠高超的技艺。动物题材是漆艺题材中最常见的。除神兽、神鸟外，还有自然界的飞禽走兽，如马、虎、豹、鹿等，即使是神兽也是根据生活中的动物形态加以想象的。图案中各种各样的动物穿梭于云气之间，或奔腾跳跃，或凝神伫立。在汉代漆器上植物纹样也很常见，在漆圆盒、樽、卮、耳杯、盘、壶的正面和背面都描绘或刻有植物的纹样，如四叶纹、蔓草纹、四瓣花纹、树纹等。这些漆器作品运用了变形、夸张的表现手法，细腻逼真，充满表现力，表现了汉代漆艺的高超水准(见图1-8、图1-9)。

图1-6　秦彩绘云鸟纹漆樽

图1-7　马王堆朱地彩绘漆棺

图1-8　马王堆汉墓漆耳杯套盒

图1-9　马王堆三号汉墓双层九子漆奁

(四) 魏晋南北朝时期的漆艺

魏晋南北朝时期，由于佛教大兴，夹纻(麻布脱胎)佛像非常流行。从战国的漆瑟、漆画到南北朝的屏风漆画，漆艺的绘画表现得到了发展，而从战国鸳鸯形漆盒到南北朝的夹纻佛像，漆艺的雕塑表现也得到了长足发展。作为车乘装饰的"斑漆"也是南北朝时期漆艺的一种创造。所谓斑漆，即用两种以上的色漆，有意识地使其相互交错，形成各种彩纹，形如动植物上面的斑纹。这种技法就是后来的彰髹，又称变涂。这一时期的代表作品如图1-10～图1-12所示。

图1-10 彩绘鸟兽纹漆榼

图1-11 三国朱然墓漆盘

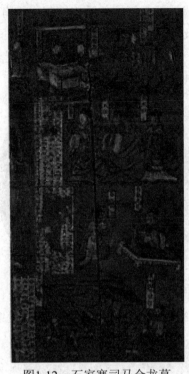

图1-12 石家寨司马金龙墓
人物故事彩绘屏风

(五) 隋、唐、五代的漆艺

至隋唐，分裂已久的中国又一次归于统一。隋唐漆器在继承前代的基础上，出现了新的艺术风格和审美情趣。漆艺作品中大量采用花草纹、人物、山水，构图自由，呈现出盛唐的华丽气派。漆器艺术虽不像绘画、雕塑、陶瓷艺术那样繁荣，但在技法方面仍有创新。由于唐代金银工艺的发展，促进了了金银平脱漆艺技术的快速发展。1951年出土于河南郑州的金银平脱飞凤花鸟镜，直径36.2厘米，中间嵌金银片镂刻八瓣莲花座，四周满布金银毛雕的花鸟飞蝶，为金银平脱的代表作(见图1-13)。成都王建墓出土的银平脱作品也有很高水准。唐代的夹纻造像水平进一步提高，并东传日本。唐代还发明了雕漆，首开先河，后盛行于宋、元、明、清各朝。唐代还发明了洒金技法，后来发展成日本的莳绘。日本正仓院所藏"金银钿装唐大刀"(见图1-14)，其刀鞘上"末金镂"的装饰方法就是证明。金银平脱、洒金螺钿工艺的运用，说明唐代已经出现了研磨的技巧，代表作品如图1-15所示。

唐代的艺术作品在图案的表现上，人与植物和动物之间呈现一种和谐的关系，充满了浪漫气息。这和唐代经济发达、国泰民安有直接关系。花草纹、缠枝纹和宝相花是唐代较常使用的图案样式。缠枝纹的植物形象连绵不断、彼此衔接，充满了无限的生机。宝相花是佛教艺术中富于象征意义的花，宝相花象征庄严、清静、美好。这种纹饰是随着佛教的传播而兴起的，北魏逐渐使用，到了唐代兴盛。图案特征是以莲花为基础形象而加以变化，图案呈现富贵、吉祥的特点，是我国唐代典型的花卉纹样，代表作品如图1-16所示。

在唐代，朝廷管辖的手工管理机构有工部、少府监、将作监，下设分支机关管辖各种手工作坊及工匠生产等事务，官方设立的漆器生产工坊由少府监掌管，少府监还开设漆工匠训练班。供皇宫和朝廷使用的漆器工艺品，主要是由官营作坊制作。

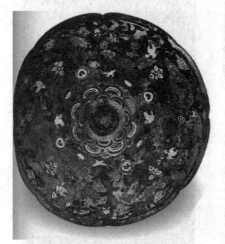

图1-13　唐代羽人飞凤花鸟纹金银平脱铜镜

图1-14　金银钿装唐大刀

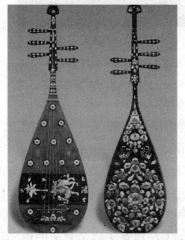

图1-15　唐代紫檀木螺钿装五弦琵琶

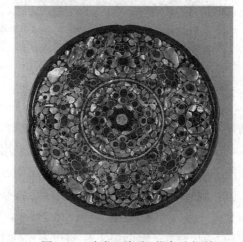

图1-16　唐代平螺钿花鸟纹铜镜

(六) 宋、元、明、清时期的漆艺

宋代由于商品经济的发展，中小有产阶层不断扩大，民用漆器作为商品大大发展起来，出现了专门制造漆器的犀皮行、金漆行等。在张择端的《清明上河图》里就绘有卖漆器的铺子。在人文氛围浓厚的宋代，儒、释、道精神在文人画和艺术创作中得以体现，并形成了"审美与功能的统一"(儒家美学)、"顿悟"和"梵我合一"(释家禅宗审美观念)和"清静无为"(道家思想)并存的审美思想体系。宋代提倡简洁、素雅、含蓄、天然。宋代的实用漆器体现了一种淡雅的韵味。随着民用漆器的发展，廉价实用的"一色"漆器大大发展起来。所谓"一色"漆器是指通体一个颜色的漆器(也包括表里异色的漆器)，因其朴实无华，又称"光素漆"，代表作品如图1-17所示。这种只重造型不加纹饰的风格，成为一个重要流派，至今对日本仍有影响。

宋代漆艺发展的另一突出成就是雕漆的兴起。元代漆艺在雕漆和螺钿漆器方面取得了辉煌成就，并出现了永垂青史的雕漆名家。黑漆莲瓣形漆奁(见图1-18)为宋元时期同类莲瓣形漆奁中体量最大者，十分珍贵，可以代表宋元时期素髹漆器的最高水平。明代漆艺形成了我国漆艺史上的又一次高峰。明代漆器的色泽醇厚内敛，手感轻滑温润，与瓷器、金银器的冷艳亮丽相映成趣，代表作品如图1-19所示。官营手工艺品和民间手工艺品各有千秋，名工巧匠辈出。明代漆艺的另一重大成就是《髹饰录》的问世，这是我国古代唯一现存的漆艺专著。清代漆艺以宫廷造办处为中心，集中了全国各地的名工巧匠，不惜工本，创造了众多体现皇家审美情趣的作品，技术上走向烦琐，艺术上走向萎靡，失去了生气，但不乏成功的作品，代表作品如图1-20所示。

 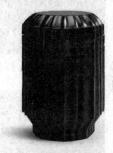

图1-17　南宋时期朱漆戗金人物花卉菱花形奁　　图1-18　宋元时期黑漆莲瓣形漆奁

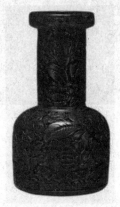 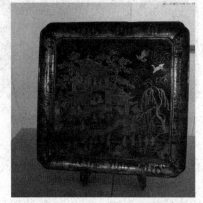

图1-19　明代永乐剔红花卉长颈瓶　　图1-20　清代嵌螺钿房廊人物图委角方盘

(七) 民国至现代的漆艺

民族的危难以及社会的动荡使得民国漆艺的发展萎靡不振，民国漆艺基本保存了已有的明清技法，也涌现出一批致力于漆艺复兴的人物，例如，李芝卿先生和沈福文先生。李先生一方面继承了沈绍安的传统，另一方面又受日本漆艺的影响，创造了许多独特的"变涂"技法，创作了以变涂为中心的百幅技法样板(见图1-21)，对现代漆画有很大启示。沈先生曾东渡日本向松田权六学习漆艺，学习了日本莳绘技法，发展了罩明研磨技巧，其代表作品如图1-22所示。此时越南磨漆画的展览进入中国，加速了中国漆画以独立的画种和面貌登上历史舞台。乔十光等人是当时中国磨漆画的领军人物，其代表作品如图1-23所示。

图1-21　技法样板　李芝卿　　　图1-22　棕丝斑纹脱胎花瓶　沈福文

图1-23　漆画《泼水节》　乔十光

二、古代大漆艺术的成就

中国古代漆艺的发展史,可以说是漆器发展史,漆器在古代中国人的生活中具有重要的价值。漆器的使用,大大改善了古代人们的生活条件,提升了人们的审美素养,更体现出中国古人的智慧。中国的漆艺历经八千多年的发展历史,从皇家贵族的祭祀用器、生活起居用品,到平民百姓的日常生活用品;从新石器时代的彩绘漆弓,历经汉唐的辉煌到明清时期以及民国的发展,中国的大漆艺术始终以它自身独具的深邃、圆融以及东方神韵吸引着世界的目光。

传统的漆艺属于工艺美术,强调材料和工艺属性,同时强调使用性。《考工记》和《髹饰录》是我们研究传统漆艺工艺的宝贵资料。古代人敬畏自然,强调作品顺应自然,按材设计,以返璞归真、自然天成作为造物艺术追求的最高境界。作品重视实用和审美相结合,《髹饰录》中指出漆艺制作戒"淫巧荡心"和"行滥夺目",就是让创作者不要过分放大漆艺材料的装饰属性,为了夺人眼球而过度装饰会削弱作品的使用属性。"多"和

"少"从来都是辩证的，对于漆艺的装饰语言，有时"少"就是"多"。千万不能将漆艺等同于技术、技巧或装饰。

(一) 装饰技法

传统漆器在充分运用大漆作为造型手段的同时，通过各种装饰技法把漆的装饰形式提升到不同风格的层面上。传统漆艺的装饰技法可以归纳为髹涂、罩染、描绘、刻填、镶嵌、彰髹、堆塑、雕漆等。它们既可以作为单一的技法手段，也可以一起使用。

(二) 色彩语言

古代漆器色彩以黑、红两色为主。除了黑、红两色之外，为了达到丰富多彩的效果，先民们利用漆的黏性，粘贴自然界的素材，于是有了螺钿镶嵌、金银平脱、蛋壳镶嵌、骨石镶嵌，多种材料增加了漆艺色彩的丰富性，使得漆器作品更为华贵。

(三) 装饰纹样及造型设计

因东周以前漆器实物遗存很少，所以对传统漆器装饰纹样及造型设计方面的研究主要还是以战国及秦汉时期的漆器为研究的对象。战国时期楚墓出土的漆器之装饰纹样中，除了绘画性较高的装饰画面如表现乐舞、狩猎、宴饮等日常生活的图景之外，几何纹及抽象性的纹饰占有很大的比例。楚漆器纹饰中，云纹是最常见的主题纹饰。秦汉漆器装饰在继承楚漆器装饰艺术的基础上，又有所发展，如在动物纹、云气纹、几何形纹饰等方面，向着更为多样、简洁、写实的方向演化。在漆器的造型方面，战国漆器对自然物象的模仿现象较为普遍，秦代和汉代漆器的造型则倾向于实用性和简洁性。

三、中国漆艺现状和发展

自八千多年前河姆渡文化的跨湖桥漆弓发展到现在，以漆器为代表的古代漆艺创造了灿烂辉煌的漆艺历史。漆艺从新石器时期的实用朴素，到夏商周的神秘古朴，再到战国秦汉的华美绚丽，漆艺发展达到第一个高峰；唐代漆艺追求清新、自由的审美意象，是漆艺发展历史的又一个高峰。中国漆艺的发展离不开当时的生产力情况、审美取向、社会功用等。

到了现代，漆艺作为工艺美术满足了人们的生活需求。现代漆艺与传统漆艺在审美标准和制作工艺上存在一定的差异。传统漆器比较注重造型的工整、严谨、对称，追求造型的完美，注重实用性，并且进行大量的装饰。而现代漆器创作，更强调漆器的审美价值，现代漆器作品中器形与装饰要融会贯通，不可分离，注重装饰形式与工艺制作的完美结合，打破绘画与工艺的界限，重视材料本身的肌理，利用漆材料的特性，将各种工艺技法有机结合在一起，表现漆材料特有的魅力。

随着工业时代的到来，漆艺渐渐淡出了人们的视线。不同时代生产出的产品样式、面貌及功能不尽相同。机械化的产品复制或生产，加上现代材料的应用，如塑料、树脂

材料制品等，新的产品受到民众的喜爱。这一切大大冲击了依靠手工制作的漆艺产业，所以在实用的层面，漆艺已经是少数人知道的工艺了。但在现代艺术影响下，漆器的使用功能向审美功能转变，现代漆艺已经由一种实用的工艺形式发展成一门独立的艺术门类。创作者通过大漆媒介表达情感体验、视觉感受，体现人文精神，漆艺与当代人的联系更加紧密。

我国幅员辽阔，漆产地遍布许多地区，不同地域的文化风俗使不同地区的漆器呈现不同的面貌，例如福建的脱胎漆器、漆线雕，扬州的点螺工艺，北京的雕漆，山西平遥的推光漆器等，无论是技法，还是装饰风格，都极具特色。福建、厦门、西安、山西等地的漆艺保留其历史特点，东北地区的漆艺有长足发展。漆艺家们在继承中国传统漆艺制作精髓的基础上，在现代艺术的影响下，不断拓展漆艺材料的种类，创作出一件件新的、具有时代特征的作品。

与此同时，一些因素制约了漆艺的发展。首先是材料的生产。人工种植的漆树数量有限；野生的漆树分布广泛，采割困难，且采漆工人缺乏，这些导致大漆材料价格居高不下。正因如此，化学漆以其低廉的价格，让一部分人接受。但化学漆不环保，长久使用会对身体造成伤害。其次是人才的培养和教育。中国高校很少单独开设漆艺专业，漆艺人才缺乏。

漆艺在现代家具、环境艺术、生活用具或器皿上大有可为，漆艺艺术家可以创作出适合大众生活的漆艺用品。随着漆艺从业人员的增多，这些生力军将使得漆艺行业充满新的活力。

第二节　国外漆艺发展情况

漆文化起源并发展于东亚文化圈，在古代的对外贸易中漆艺产品逐渐远销欧洲等国家，漆艺开始从亚洲向欧洲辐射。漆艺受各国地理位置、自然环境、文化发展等诸多因素的影响，逐渐演变成具有各国艺术特点的一种造型艺术。这种艺术样式素材广泛，拥有多样的制作方式，在世界工艺美术中占据重要的位置。世界美术界认为，漆艺是利用天然漆创造的一种独特的、神秘的艺术样式。

一、亚洲的漆艺

(一) 日本漆艺概况

在中国传统文化影响下成长起来的周边文化形态中，朝鲜文化、日本文化及东南亚文化与中国文化的渊源最深。在与中国的交往中，日本受中国文明的影响略晚于朝鲜，日本漆器工艺的出现也要晚一些，但自江户时代起日本漆艺的发展却是极其迅速的。

目前，日本现存最早的漆器约是公元前392年的作品，据考证该漆器源自中国。公元前86年汉昭帝废除真蕃、临屯，只留下玄菟、乐浪等部，日本人通过乐浪与中国接触，汉文化逐渐输入日本。大和时代和飞鸟时代守斗古王子信奉佛教，聘请了高丽最好的漆工，建立专做佛像的漆工部。松田权六的《漆艺史话》载："飞鸟时代的艺术，被认为是接受了从朝鲜传来的中国南北朝的文化艺术。当时朝鲜的高丽和百济的漆艺，可以说是受到了乐浪漆艺的强烈影响。"唐代天宝元年至十二年(742—753年)，我国的鉴真和尚六次东渡日本，带去了我国辉煌灿烂的唐代文化，其中包括大量的夹纻、脱胎漆器，对日本的影响很大。此外，金银平脱、描金、螺钿等髹饰技法也先后传入日本。宋、元、明、清、时期，中日两国进行了多次漆艺交流，并在文化交流或国家使节访问时，中国多次赠送漆器给日本。例如，宋真宗大中祥符八年(1015年)，日本僧侣念救从我国回日本后，为天台山佛寺募捐施物，其中日本左大臣滕原道长赠送的施物中，有螺钿莳绘、莳绘漆器作品数件。日本史料记载宋代淳熙九年(1182年)，浙江著名漆工匠陈和卿和明州(今宁波)石刻工匠伊行末抵达日本，将雕漆香盒赠送给奈良市东大市作为佛具。经由商舶流传到日本的中国雕漆，也引起了日本漆器匠师们的兴趣。元代浙江僧侣无学祖元携带漆器90余件，其中雕漆43件，应邀赴日本讲学(1182年)。元代的雕漆对日本的漆器产生了很大的推动作用。同时，日本的莳绘漆艺也对我国的漆器工艺产生了重大影响。1907年，日本原田教授应邀到我国福建传授漆艺，1924年，福建漆艺大师李芝卿去日本原田所在的长崎美术工艺专科学校研习漆艺，1936年，沈福文先生也东渡日本，进入松田漆器研究所学习漆艺。20世纪80年代起中日漆艺交流更为密切，双方互派留学生、漆艺学者互访、举办漆艺交流展等。目前，日本漆艺在工艺、材料、加工、设备等多方面已在世界上确立了领先地位。20世纪90年代初开始举办的"石川国际漆艺作品展"已具有一定的国际影响，在一定程度上为推动各国漆艺进步和世界漆艺的发展起到了积极作用。图1-24～图1-27是日本漆艺大师作品。

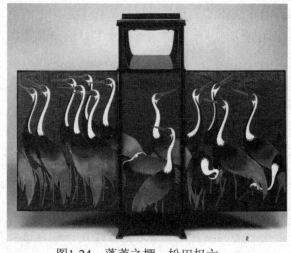

图1-24　蓬莱之棚　松田权六

图1-25　金胎莳绘水指　寺井直次

图1-26　金地珇螺钿八角箱　北村昭斋　　　图1-27　干漆酒器　增村纪一郎

(二) 朝鲜半岛漆艺概况

中国漆艺对朝鲜的传播和影响，要早于日本。从大量的文字史料与出土实物看，古代朝鲜是受中国的政治、文化、经济影响最大的国家。早在西汉时期我国漆器对古代朝鲜就有所影响，朝鲜在这一时期开始出现大量的漆器产品。20世纪20—30年代，在朝鲜乐浪地区先后出土了上百件漆器，其数量之多，品种之丰，工艺之精，保存之完好，实属罕见。这些出土的漆器，都不是朝鲜乐浪地区的本土产物，多为我国汉代漆器，应该是汉时的政府官员及外交使节带入朝鲜的。朝鲜在学习中国漆艺技法的同时，逐步建立起了自己的漆艺技术，例如朝鲜高丽时期的螺钿镶嵌技法、珇镶嵌技法、金银线环形镶嵌技法等。这些技法，虽源自中国，但工艺上已不逊色于中国。

20世纪中叶，朝鲜半岛出现南北两个国家，不过漆艺作为民族传统手工艺技术，历来都受南北双方的重视，并得到保护和发展，只是我们对朝鲜半岛北部目前的漆艺现状了解甚少。韩国非常重视作为本民族文化象征之一的漆器艺术，韩国多所大学开设漆艺专业课程，培养了大批优秀的漆艺设计、制作人才。政府还组织专门人员从事漆材料的改良和开发，不断提高和完善漆艺水平。目前，韩国的漆艺作品尤其是现代立体作品，非常出色，备受世界同行关注。近些年，中韩漆艺界交往密切，互派留学生逐年增多，展事频繁，双方为富有悠久历史的传统漆艺共同做出努力。

20世纪80年代末，韩国成立现代漆艺家协会，由著名漆艺家、淑明女子大学教授金圣洙任第一任会长。该协会的会员主要包括长期从事漆艺创作和教学研究的大学教授、毕业的专业学生和民间漆艺匠人，在政府和民间财团的支持下，该协会每两年举办一次全国漆艺家会展，并出版图录、组织研讨会。每届展览都有大量的新人参加，涌现出一批优秀漆艺作品。此外，学术与产业紧密结合，几乎所有作者的作品最终都进入市场。全国漆艺家会展对于推动韩国当代漆艺的发展起了关键作用，同时也成为韩国当代最重要的艺术展览之一。1999年，韩国举办了首届青州工艺美术双年展，邀请世界各国的工艺美术大师参展，展品分为漆艺、陶瓷、纤维、玻璃、金工五类，漆艺是其中非常重要的一项，该展览为韩国当代漆艺家提供了更为广阔的、世界性的作品展示平台和理念交流空间。2001年，第二届双年展开展，展览规模空前，流程更加规范，体系更为完整，进一步扩大了韩国漆艺在国际上的影响力。

民间漆艺的传承是韩国漆艺繁荣发展的关键所在，近年来韩国各种漆艺材料的生产、加工、后期处理及销售体系更为完善，例如首尔的仁寺洞号称漆艺材料、工具一条街，各种漆艺材料、工具、配饰应有尽有。韩国的薄螺钿加工业更是堪称一绝，薄如蝉翼，色泽典雅，并且可根据订货要求加工为各种几何形和自然形。从某种程度上说，韩国漆艺的成功有相当部分是建立在本国发达的螺钿加工业之上。完善的材料加工体系也为韩国漆艺家在创作过程中提供了便利条件，使他们能有更多的精力从事漆艺设计和制作。

韩国政府和民间财团的支持、先进的现代材料加工技术以及良好的社会漆艺土壤使韩国漆艺在短短20余年的时间里取得了令人瞩目的成就。

当前，韩国漆艺的产业结构、艺术观念、表现技法在某种程度上均完成了由传统向现代的转型，较好地融入了现代生活体系，具有了现代审美意识，代表作品如图1-28、图1-29所示。同时，在发展的过程中出现以下几种趋势。

 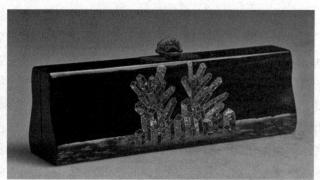

图1-28　扩散　李光雄　　　　　　图1-29　螺钿漆手包　金龙兼

首先，高等院校漆艺教育的普及化。韩国政府和民间组织把漆艺作为民族文化的象征之一，20余年来在漆艺的高等教育方面不遗余力，如今，培材大学、东亚大学、新罗大学、淑明女子大学、大邱大学等16所综合性大学设立了漆艺专业和漆艺课程，师生及研究人员达数千人，其规模已经远超目前的中国。艺术院校已经成为韩国漆艺继承、研究及开发的主体力量，韩国国内和国际漆艺交流也多以院校为依托。高等院校充足的资金保证、优良的师资队伍和科学的教学研究体系，使韩国漆艺在继承发展、教学科研等方面有了很大的提高，这也是韩国漆艺由传统向现代成功转型的一个关键因素。

其次，漆艺的材料、技法、运用范围等方面均由传统模式向现代多元化方向拓展。韩国传统漆艺以螺钿镶嵌为主要特点，器具主要为家具及日用品。当代韩国漆艺家在继承传统的基础上积极探索韩国漆艺的现代表现与运用。在技法上，当代韩国漆艺已经不再局限于传统螺钿镶嵌，脱胎、变涂等工艺也有了很大的发展；作品类型不再局限于日常生活用品，独立欣赏型漆器、与环境相结合的漆艺装饰都有了极大发展。例如，金圣洙教授在1988年设计制作的韩国首尔乐天世界饭店穹顶漆艺装饰画可称为典范，整个饭店大堂穹顶直径10余米，为脱胎制作，表面髹饰以螺钿镶嵌，表现了现代人对于宇宙、星辰的体验，古老的漆艺与现代建筑完美结合，给人以强烈的视觉冲击并引起深刻的内心思辨；韩国"无形文化财"称号获得者郑秀华制作的韩国仁川国际机场螺钿镶嵌壁画也是漆艺参与现代环境艺术方面所取得的成果。

中韩建交后，两国在漆艺交流方面日益密切，1994年韩中漆艺交流首尔展、1996年中韩漆艺交流北京展都是全方位的交流平台，两国漆艺家相互借鉴、学习，都得到了很大的启发。中国的漆画，这一新的漆艺表现形式给对方留下了深刻的印象，有些韩国漆艺家对漆画产生了浓厚的兴趣，也开始从事平面性、装饰性的漆画研究。

为了保护传统漆艺文化，培材大学成立了漆艺研究所，由郑解朝教授担任所长，在漆树的种植、漆艺材料工具的研究及传统漆艺表现技法的传授等方面做了大量深入的工作，并且专门聘请两位民间"无形文化财"称号获得者韩国螺钿工艺名匠李亨万、漆材料名匠郑秀华担任培材大学漆艺专业传统技法课的教学工作，对传统韩国漆艺的保护和发展产生了重要作用。

(三) 亚洲其他国家及地区的漆艺概况

1. 越南

史书记载，早在15世纪越南就与中国有了漆艺交往，后黎时期曾派出一位叫Tran-tnong-Cong(中文译音叫谭相功)的使节来中国考察并学习漆艺，他回国后，在越南京都地区推广漆艺。此人至今仍被认为是越南的"漆祖"，年年受到人们的祭祀。越南的立体漆器，制作工艺一般，胎骨早年多见木胎，后来有金属胎和竹、纸、皮胎，以皮胎较为突出。雕漆和螺钿、蛋壳镶嵌工艺常见。越南的漆艺成就，主要表现在磨漆画方面。越南的磨漆画起始于20世纪20年代，越南的一批美术工作者和印度支那高等美术学院的学生，将传统的漆艺髹涂工艺和漆艺材料，大胆尝试运用到平面绘画中，创作出以漆作材料，表面磨平推光的平面绘画作品。越南磨漆画在表现内容、形式语言、材料运用、制作工艺等方面经过数十年的实验与探索后，创立了洒金、雕填、嵌蛋壳、彩绘、变涂、研磨等一套表现技法体系。越南将绘画与漆工艺结合，创造了现代磨漆画(代表作品见图1-30~图1-32)，早于世界其他国家。不可否认，越南的磨漆画极具本民族特色，对中国现代漆画的创作和独立发展起到一定的推动作用。

图1-30　阮家池作品　　　　　　　　图1-31　《冬天到来之前》　陈文瑾

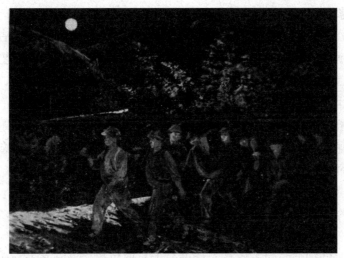

图1-32 《夜行军》 陈庭寿

2. 缅甸、泰国、印度

缅甸、泰国、印度都有自己的漆艺发展历程,都有反映本民族的漆艺作品。

唐代末期,中国开始与缅甸有漆器交换的活动,缅甸蒲甘王朝时期,塔中供奉塑像的制作方法与中国的"夹纻"技术极为相似。编结类胎骨漆器是缅甸传统漆器的代表,包括马鬃编结胎骨漆器和竹编漆器等。他们用马鬃、竹篾作胎(见图1-33),在胎上刷灰,然后髹以黑漆,再雕刻出各种纹样,在刻纹中填漆,用色多为红、黄、绿三种,与中国填漆技艺接近。缅甸的"蒟酱"漆器的描绘和设计具有很强的表现力(见图1-34),在每层刻画纹样,覆盖彩漆后再磨平,最后抛光,纹饰手法与中国戗漆技法类似。

泰国的漆器多是用于书写各类经文的漆板和存放经函的箱奁。漆器箱奁往往通体装饰华丽丰富的图案,图案内容都源于各类佛教故事,有些漆器绘有泰语版的印度罗摩史诗。泰国的金饰漆器比较多见,早期的漆器用金要多于晚期。另外,泰国皇室用的一些漆器家具,在工艺制作、材料选用方面都很考究。

人们对早期印度的漆器了解很少,17、18世纪印度与波斯往来密切,印度的漆器受印度南部的德克赛姆艺术的影响,漆器制作工艺一般,图案纹样繁复、细腻。漆器制品多为小件日常工艺品,如首饰盒、手杖、木制书封等。

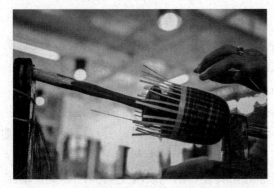

图1-33 竹胎、马鬃胎底

图1-34 蒟酱工艺制作

3. 伊斯兰国家

伊斯兰漆艺在很大程度上是本地区艺术发展的产物，经由古埃及、古波斯、奥斯曼帝国各历史时期的演化，辐射到中亚、西亚及北非广大地区的绘画、设计艺术领域。

所谓"伊斯兰漆艺"，也可称之为"书封漆艺"。它囊括书封装帧、漆笔盒以及其他纸胎器物。纸胎由纸片糊于一起制成，轻巧方便，正好用于制作漆书封，因而才有"书封漆艺"之说。一般说来，他们会采用水彩颜色描绘图案，然后再在上面罩上一层漆液使其表面具有光辉亮丽的光泽。在某些典型器物当中，熠熠生辉的漆饰更因金粉以及螺钿末梢的运用而得到加强，泥金便在萨珊朝名噪一时。

二、欧洲漆艺

东方漆器传入欧洲的时间大概是在15世纪末。据记载，当时意大利的威尼斯港是最早的欧洲与外部世界进行贸易的港口。大概在16世纪30年代，葡萄牙、荷兰商人把中国、日本、印度的漆器通过海运，输入欧洲。东方的漆器，立刻引起欧洲人的兴趣。欧洲漆艺兴起于17世纪60年代，当时欧洲喜欢东方漆器工艺品的人越来越多，为了满足日益增多的客户需要，欧洲当地的一些工艺师、工匠们开始研制漆器，从模仿东方漆器的造型、纹样、材料、工艺到逐渐形成了自己的独立风格，欧洲的漆器产业便应运而生了。意大利、法国、英国、德国是漆器生产制造的主要欧洲国家。当时，中西合璧的"罗可可"漆艺风靡整个欧洲。18世纪中叶，欧洲工艺美术界研究中国漆艺的热情空前高涨，大量的论文、制作心得、工作手稿、札记等涌现，现存的漆艺方面的论著有《髹涂工艺》《中国样式设计新编》《具有中国特征的新式设计》《东方漆器新编手册》等。

欧洲艺术家对东方漆艺的研究是开放的。他们在中国漆艺技法与风格的基础上，举一反三、融会贯通，结合本民族的特点，进行改良与创新，采用多种漆器胎料，如金属、皮、纸、木等，而在漆涂料上，也进行各种技术革新，使漆艺材料与技法更加丰富多样。目前欧洲国家除在现代漆木家具、漆艺装修上应用漆艺外，亦有为数不少的艺术家拥有自己的漆艺工作室，他们勇于探索各种新的表现手法，将各种便捷的涂料与各种新的材质综合运用，创造出颇具时代气息和极具个性的漆艺作品。

(一) 意大利的漆艺

中国、日本的漆器最早是通过威尼斯港传入意大利的。由于特殊的地理位置，威尼斯成为欧洲最早的漆器生产地，当时的手工匠人组织了名为"蒂朋托诺"的专业协会。到了16世纪晚期，威尼斯出现了一些漆器制作作坊，漆器生产业成熟，漆器品种已十分丰富，有梳妆匣、首饰奁、镜架、乐器、餐饮器、画框、花器、家具、摆件饰品等。漆器材料主要以木制为主，也有亚麻纤维及皮胎。装饰手法主要包括彩绘和金属、骨片镶嵌等。绘画图案早期受波斯、摩尔的影响，中后期可见东南亚纹样风格。意大利人在手工艺制品的设计与制作上，历来是有天分的，很多工艺设计师对家具设计的热衷度尤其高，因此带动了漆木髹涂的发展。意大利是最先将东方的髹漆工艺技法，运用到家具制作的国家，髹涂工

艺在意大利的另一突出表现是被广泛运用到室内装潢中。意大利人运用漆艺,对门板、门套、窗台、窗套、护墙板、天花板、廊柱,以及家具、器物等进行装饰。这种将漆艺全方位应用于建筑、室内装修、家具制作的做法,是当时意大利最时髦、最流行的做法。据统计,1754年,威尼斯就有25家兴隆的漆器作坊,1773年,漆器作坊上升到49家,许多宫殿、别墅室内用漆艺装修,并全套配置家具、器皿,这些装修装饰均具有明显的中国式风格。这种将漆艺全方位应用于建筑、家具及日常器物的做法,无疑对意大利漆艺发展起到了推动促进作用,对世界设计领域也具有启迪意义。

(二) 法国的漆艺

法国的漆艺发展要略晚于意大利。1664年法国人建立了自己的"东印度公司",从事与东方国家的贸易活动,开始直接购买东方的漆器。据考证最早的法国产漆器作品出现在17世纪。当时的玛丽王后十分赞赏和青睐东方漆器制品,路易十四也对东方艺术情有独钟,对东方的漆器更是赞赏有加,皇室贵族对东方漆器爱不释手。一时间,东方的漆器价格猛涨,供不应求。为此,法国宫廷专门雇人用中国的漆器制作方法来模仿制作漆器,并指定它们为"中国式漆艺制作法",并成立了"漆器制作中心"。漆器制作中心是法国著名的皇家御用漆器作坊,专门制作供皇室使用的漆器。17世纪法国漆艺的发展主要分为两个阶段。第一阶段主要是以模仿东方漆艺为主,特别是中国的漆器工艺。第二阶段是在大量借鉴东方漆器的基础上开始自己的探索和创新,使用一种树脂漆,主要采用髹涂和金箔莳绘的技法,在设计纹样上带有明显的洛可可风格。

此时的漆器已明显带有法兰西的文化特征,较为突出的是马丁兄弟家族,他们制作的漆器无论是材料工艺还是品味情趣都与东方的漆器制品难分高低。马丁兄弟的精湛技艺备受皇室的青睐,1741年与1784年两次奉旨装饰凡尔赛宫。马丁兄弟还为其他贵族装饰别墅、宫邸,并修复各种漆器收藏品。马丁漆器的声名还传到了国外,据记载,1747年德国皇室聘请马丁家族为他们装饰皇宫的部分厅室,并给予其好评。除了专为皇室服务外,马丁兄弟工场还制作了品种广泛的各类日用器物:从家具到盥洗盆,从球状器皿到小鼻烟盒。它们的工艺讲究,表面处理精致,器皿胎骨多为纸浆烧铸而成,装饰纹样既有中国式图案,也有法国乡村风景画,深受法国人的喜爱。

19世纪以来,法国一直是世界艺术活动的中心,吸引着来自世界各地的艺术家,同样也包括漆艺家,他们使法国现代漆艺得以迅速发展。20世纪30年代,法国出现过漆艺运动,并出现了让·杜南(1877—1942)这样优秀的漆艺家。杜南在当时的巴黎享有非常高的声誉,他最初制作的金属漆瓶采用抽象的几何形态(见图1-35),色彩对比鲜明,在肌理上也注重对比关系的运用。在漆器上采用蛋壳镶嵌装饰(见图1-36),是他学习东方漆器风格的一个重要成果。

法国的漆艺家与世界各国著名漆艺家频繁交流与合作,并进行漆器材料的革新,使法国漆艺领先于其他欧洲国家。另外,法国的一些重要设计师、漆艺家,如埃伦·格林、泰恩、斯切·内夫、爱德华·布伦焦恩、劳伦斯·阿尔纳·塔德马以及雕刻家出身的简·唐纳德等,以巴黎为主要舞台,借助美欧新艺术思想的兴起,进行现代漆艺设计与制作。直

至今天，在美国、英国、法国、德国、意大利等国家的漆艺领域，我们都能看见20世纪初，巴黎漆艺师们努力的痕迹。

图1-35　金属漆瓶　杜南　　　　　　　　图1-36　蛋壳镶嵌漆瓶　杜南

(三) 英国的漆艺

英国的漆艺起源于英伦三岛。日本、中国的漆器迅速地征服了英国的贵族阶层，皇室成员与各爵爷们均视东方漆器为最珍贵的物品相互馈赠并收藏。英国最早的漆器作品是一套标有"1619"的生活用具，包括一个箱子、两只橱、一只内含十二只木胎小漆碟的套盒。这套作品的纹饰手法为黑地描金，纹样图案属东西混合的风格。

17世纪，输入英国的中国、日本漆器有雕漆类的剔红、剔犀、填彩、螺钿镶嵌、堆漆类的识文、描金等品种，这些工艺复杂的漆器制造秘密开始并不为英国人所知。英国工匠们主要是从造型、纹样和色彩上进行仿制，其效果自然比原产地的漆器要粗糙。英国客商还将自行设计的家具图纸送往远东制作，双方共同加工制作各类漆器。

(四) 欧洲其他国家和地区的漆艺

欧洲其他国家和地区如俄罗斯、荷兰、比利时、葡萄牙、西班牙、斯堪的纳维亚半岛，均有自己悠久的漆器制作历史，他们和意大利、法国、英国一样，通过学习中国、日本等国家的漆艺，逐渐推动当地漆器制造业的形成与发展，先后建有专业的漆器制作工场，并出现过重要的漆器制作工艺师和不少上乘的漆器制品。

三、美国和世界其他地区的漆艺

美国是当今世界经济强国，但其文化(特别是漆艺)却是欧洲文化的分支。历史上，受到来自中国、日本以及欧洲的双重影响，美国本土的漆艺设计与制作从无到有，规模也从小到大，特别是漆艺在家具装饰的运用上很普遍。

18世纪至19世纪，在美国从事漆艺设计与制作的人员不在少数，在波士顿、费城、纽约等城市，许多漆艺家所设计的漆饰家具颇受美国人的青睐。19世纪30—40年代，中美贸易交流更为频繁，清朝末期及民国初年的家具样式影响着当时美国家庭的审美情趣。1930年，美国的家具和漆艺设计家设计制作了一批有漆饰的仿中国的八仙桌，很有特色。这款桌子具有东方风格，上面刻有风景、动物及各种姿态的人物，并标有铭牌和日期。

当今美国，现代绘画与装饰设计艺术、科学技术和材料、化学工业很发达，这给现代漆艺提供了新的视觉艺术表现方法，漆艺材料(特别是化学涂料)的应用范围得到了极大扩展，从而推动了当代漆艺的发展。

除了上述国家和地区，世界上还有一些较有规模的漆艺中心。例如，埃及和北非漆艺同属伊斯兰漆艺风格；澳大利亚及使用西班牙语、葡萄牙语的美洲地区国家漆艺同属欧洲漆艺的另一分支。

第二章
漆艺的材料和工具

第一节 漆艺材料

一、大漆的概念与分类

据史籍记载："漆之为用也，始于书竹简，而舜作食器，黑漆之；禹作祭器，黑漆其外，朱画其内。"《庄子·人间世》也有"桂可食，故伐之，漆可用，故割之"的记载。

本章将介绍传统髹漆工艺中所使用的原料、媒介、工具，以及传统漆艺表现技法，使读者能对天然大漆材料和髹漆工艺有个初步的认识和了解。

(一) 大漆的来源

天然生漆，又名(生漆、土漆、木漆、大漆，更有"国漆"之称)，是我国著名特产之一，它出自森林自然漆树之中，是人们从漆树直接割取的天然漆树液，如图2-1和图2-2所示。天然生漆漆液内含有高分子漆酚、漆酶、树胶质及水分等。生漆历来就是我国"三大宝"(树割漆、蚕吐丝、蜂做蜜)之首。从漆树上刚采割下来的天然生漆是一种呈乳白色的胶状液体(见图2-3)，与空气接触后被氧化，逐渐转为褐色，数小时后表面干涸硬化而生成漆皮。

中国有适合漆树生长的地理环境，云南、四川、贵州三省漆树数量最多。古人早在春秋时期就认识到了漆树的价值，在西汉时期已经开始大面积种植漆树，这为漆艺的发展提供了基础条件。

图2-1 漆树

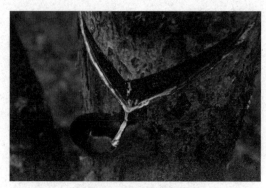

图2-2 大漆的采割

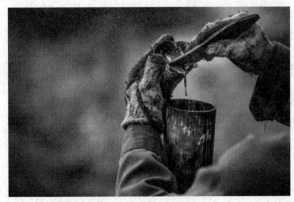

图2-3 刚采割的大漆

天然生漆在我国主产区有重庆、四川、陕西、河南、山西、甘肃、湖北、贵州、云南等省。除我国以外，日本、朝鲜、老挝、越南、缅甸、泰国、伊朗等也有少量产出。

天然生漆分四大类，有城口漆、毛坝漆、西南漆、西北漆。因产出地不同，各地的漆性也有所不同。

城口天然生漆产于重庆城口，漆酶含量高、漆附着力强、漆膜匀、韧性好、亮度好、漆酸香味浓、干燥快。

毛坝天然生漆产于湖北恩施，漆酚含量高、漆膜厚度好、黏度大、光亮度好、燥性好。

西南天然生漆主要产地有四川和贵州。四川天然生漆产于青川、平武，位于青藏高原，海拔1800米左右，漆酸香味浓、光亮度好、干燥性佳。贵州天然生漆产于贵州毕节，漆酚含量高、黑度大、黏度大、干燥特快。

西北天然生漆主要产于陕西安康。安康天燃生漆漆酚含量高、酸香味淡、亮度好、黏度大、干燥快。

(二) 大漆的性能

生漆高度防腐、耐强酸、耐强碱、防潮、绝缘、耐高温等。因此，天然生漆是世界公认的"涂料之王"。时至今日也没有任何一种合成漆能在光亮度、坚硬度、环保性、耐久性等方面与它相比。

(1) 干燥后的漆膜无毒、无辐射、无污染，是真正意义上的、唯一的绿色环保漆料。

(2) 漆膜具有优异的物理性能，漆膜坚硬，漆膜的硬度值达0.89(玻璃硬度值为0.65，而普通类合成化学漆硬度值为0.3左右)；漆膜耐磨强度大，漆膜光泽明亮，且常用常新，越用越亮；亮丽典雅，附着力强。

(3) 漆膜耐热性高，在150度的高温下可长期使用。将涂有生漆的铁板在150度的高温下加热15分钟后立即投入20度的水中，漆膜不破裂，耐久性极好。

(4) 漆膜具有良好的电绝缘性能，能防辐射，防静电。

(5) 漆膜高度防腐蚀、耐强酸、耐强碱、耐溶剂、防潮、防霉杀菌、耐土抗性等。

大漆是理想的涂料，具有很强的附着力和良好的装饰性。古代人常以漆代胶，以漆粘连弓弩、戈戟枪盾，加强兵器的坚固程度，经漆粘连后的乐器和兵器不怕水浸，是理想的

粘连剂。用大漆髹饰的乐器美观且音色久远不变、木质松而不朽；漆兵器韧性强且坚固无比，漆盾牌几乎刀枪不入。可见，容纳性、粘连性、装饰性是漆的典型应用特点。

(三) 大漆的应用

由于天然生漆具有防腐蚀、防渗透、防潮、防霉、耐酸等性能，漆膜具有硬度强、耐磨的特点，并有美丽耐久的光泽，因此生漆广泛应用于国防军工、化学工业、石油工业、冶金采矿工业、纺织印染工业、医药工业以及古建筑和文物的保护，漆艺用漆只是很少的一部分。

原生生漆一般含有20%~40%的水分和杂质，必须经过加工才能应用。生漆的性能跟原产地有直接的关系，比如说色相、漆酚含量、燥性、黏度、透彻度等。精制漆品种有生漆、黑推光漆、红推光漆和透明漆等，生漆又有底胎用生漆和揩清用生漆。所谓"推光漆"，是指不加油类、有硬度、耐推光之漆。

生漆是一味中药。李时珍在《本草纲目》中记载："漆性毒而杀虫，降而行血。所主诸证虽繁，其功只在二者而已。"当代中医药工作者把干漆引入抗癌中成药里，主要取其漆酚的破瘀、消积、燥湿、杀虫等作用。

(四) 大漆的鉴别

《本草纲目》记载："凡验漆，惟稀者以物蘸起，细而不断，断而急收。更有涂于竹上，阴之速干，并佳。试诀有云：'微扇光如镜，悬丝急似钩，撼成琥珀色，打若有浮沤'。"现在行家总结出的鉴别漆的口诀："好漆如油，能照美人头；摇似琥珀，急收成鱼钩。"具体来说，有以下几种鉴别生漆的方法。

1.通过颜色、质地等鉴别

1) 一看

好漆似猪油色，或说是灰白色，所以大家都说，第一次看到生漆，以为是猪油。当然了，也并非说每个产地的漆的色相都一样，即并非说只有猪油色(乳白色)的生漆才是高品质的，个别产地的生漆色相就与众不同，如湖北恩施毛坝大木漆就呈现似烟丝的棕色。所以，鉴别生漆得综合判断，需要一定经验。现在行业里的一些生漆厂家，综合各地生漆而推出标准生漆，这样一来，大家眼中看到的好的生漆，色相是差不多的。

2) 二看

生漆表面氧化后会生成漆膜，好漆的漆膜细密，手指轻弹有很好的弹性。

3) 三看

漆放置几天后，会自然形成黑的面、黄的腰、白的底三层，以木条紧靠桶边插入，然后快速提出，木条上的色泽越分明，说明漆酶的活性越好，即漆的品质越高。

4) 四看

看转色。生漆接触空气，表面会氧化变色，这个变色的过程，叫作转色，即慢慢转变之意。转色中依次会出现淡黄色、黄色、深黄色、棕红色、棕黑色，如图2-4所示。掺假的漆由于掺兑了水和其他一些化学原料及油质，干燥得很快，所以不难得出结论：掺假的

漆，转色会相当快。

图2-4 晒漆

5) 五看

将漆滴在毛边纸上，让其自然流淌，好的漆扩散面小，边缘呈现锯齿状，掺假漆因为含有杂质，故边缘会有油渍及水渍等，使扩散区呈透明状态。

2. 通过气味鉴别

生漆有一股香味，当然，不同产地的生漆的香味略有区别，有的酸香，有的清香。大家都知道，化学漆和腰果漆也"香"，但那是闻过后头晕目眩的"香"，因为里面含有化工原料。掺假的漆会有一股酸臭味，过期的生漆会有一股腐臭味。

3. 通过接触鉴别

这种方法的实质是鉴别漆液的丝路。以木条将漆液挑起来，如形成又细又长的丝，流动均匀且有弹性，断头处急速回弹呈勾状，这无疑是好品质的生漆了。

4. 通过高温燃烧鉴别

以纸蘸漆，易燃且无噼啪的声响，为好漆。这里需要注意的是，这两者应兼备，毕竟掺兑了化学物质及某些油类的漆，也易燃，但燃烧时的声音不同。

鉴别生漆的其他方法还有很多，比如荫干法、煎熬算分法等。此处出现的这个"分"，是行内出现得比较多的一个字，所以说，以"分"来衡量生漆的品质，是一个将生漆品质量化的方法。一般说来，能达到7分以上的漆，无疑是高品质的生漆。

(五) 其他漆简介

随着时代的发展，除了传统意义上的纯天然髹漆原料大漆之外，一些工业合成原料也陆续被用于漆艺创作之中。这些化工产品具有颜色亮丽、干燥快等优势，但对人体健康有危害，并且不宜长时间保存。

1. 腰果漆

漆树科植物是一个大家族，有60属600多种。腰果树(槚果属材)亦属于漆树科，原产于巴西，现在广泛生长于莫桑比克、坦桑尼亚、印度、印尼、菲律宾等热带国家和地区，

我国海南、广东、云南也有分布。因其果实形状如腰子(肾)，所以通常称为腰果。腰果营养丰富，可食，与榛子、杏仁、核桃仁并称为"世界四大干果"，其油为上等食用油。

腰果加工业的副产品——腰果壳液，内含丰富的油量(30%～70%)，可加工成腰果漆，也是一种上等涂料。美、日、印、英诸国对腰果漆的研究和利用较早，特别是日本生产的腰果漆品种很多，已应用于漆艺行业。目前我国广东阳江、福建漳州等地也有生产。

1) 腰果漆的炼制

腰果壳液的成分为槚如酸(约占85%)、槚如树油(约占10%)、槚如醇(约占5%)。腰果漆是利用壳液中的酚分子能与甲醇等化合物聚缩生成树脂的原理而构成的。第一步，使腰果壳液在高温下焦化一部分树胶质之类的不纯成分，脱去部分色素。第二步，与苯酚、甲醛及桐油等合成。因此，腰果漆是天然和合成相结合的涂料。

2) 腰果漆的主要性能

腰果漆在主要性能方面接近天然生漆，不仅硬度、耐磨性好，也耐酸、耐水，其透明度比天然漆还好。

3) 腰果漆的优点

(1) 干燥快，不像天然漆那样需要一定的温度与湿度，不需要荫室，能够"全天候式"干燥，因此干燥快。

(2) 透明性好。

(3) 与多数颜料没有化学反应，因此可用的颜料品种比天然漆多。

(4) 不会使皮肤过敏。

(5) 价格较天然生漆便宜。

2. 化学合成漆

由于现代工业的发展，合成漆种类繁多。合成漆是涂料的一大类，由干性油、天然或合成树脂、颜料、溶剂等配合制成。可用刷涂、喷涂、滚涂、浸渍等方法施于物体表面，经过自然干燥或烘烤等过程结成保护薄膜。按成分特点，可分为油漆、清漆、水稀释漆、喷漆等。按主要功用，还可分为防锈漆、绝缘漆、耐热漆、夜光漆等。广泛用于涂饰建筑物、交通运输工具、机械设备、器皿及仪表等。

3. 聚氨脂树脂漆

聚氨脂是一种高级透明树脂漆，硬度大、耐磨、耐酸、耐热。聚氨脂树脂漆型号很多，一般分甲、乙两组配合使用，使用时按甲、乙配合比例调和均匀。聚氨脂还可以和天然漆混合使用，既可提高天然漆的明度，又可加快天然漆的干燥速度。

二、可用于漆艺的媒介剂

利用恰当的媒介剂可以让我们在髹漆过程中运笔流畅，添加媒介剂的漆膜更易干燥，媒介剂能使整个制作过程更快捷。稀释、调和大漆的媒介剂通常为植物油。不同的成分和造价的植物油在髹漆过程中都有着独特的用途。这里主要介绍可用于天然大漆的常用媒介剂。

(一) 天然媒介剂

1. 桐油

桐油为优质的干性植物油,由于它具有易干燥、光泽度佳、强附着力、防腐、耐热、抗氧化、绝缘、防锈、耐碱、比重轻等优点,成为传统的大漆媒介剂。桐油也是制造油漆、油墨的主要原料之一。桐油很好地解决了大漆采割程序烦琐、成本高、产量少的问题。人们将两者调和,于是产生了"油漆"一词。

桐树的种子通过机械压榨而成的工业用植物油便是桐油。桐油分生、熟两种(见图2-5)。生桐油为淡黄色液体,也被称为胚油。胚油黏性与漆膜的透明度均较差,并且干燥过程缓慢,因此不宜直接使用。熟桐油则是将生桐油加松香,高温熬制,几经过滤后而成,例如质地稀的广油和质地稠的明油,都属于熟桐油。熟桐油的稳定性和涂装效果大为改进,油膜质感明显,既具有一定的硬度,又具有很好的延展性和弹性,但抗老化性能不及大漆。

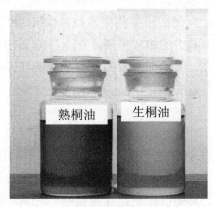

图2-5 桐油

2. 食用植物油

我们日常生活中的一些食用植物油,也可以作为大漆的媒介剂,如大豆油、色拉油等。食用植物油可作揩清、推光或清洁之用。

(二) 化工媒介剂

1. 松节油

松节油其实是精油的一种。通常是由松柏科植物的松脂蒸馏萃取而来的无色或者微黄液体。松节油是一种优质的有机溶液,多用于合成工业,可作为油画媒介剂、油漆催干剂,还可止痛,故可药用。松节油是目前比较普遍的大漆稀释调和催干媒介剂。

2. 樟脑油

樟脑油是将本樟的枝叶和树干通过蒸馏得来的一种无色或黄色液体。樟脑油有强烈的樟脑气味,挥发性强,可以防虫,是陶艺中调和新彩色料的媒介剂。樟脑油造价低,但对人体有危害,多用于髹漆工具使用后的清洁。

此外,化工媒介剂还有橘子油、薄荷油等。

三、可用于漆艺的材料

(一) 胎体材料

天然生漆是漆树分泌出来的液汁,它不仅抗潮、防腐、耐酸、耐热,又有美丽的光泽,因此它不仅能保护器物,还能美化器物,它是漆器的主要材料,但不是唯一材料。因为天然生漆只是一种涂料,不能独立成器,必须依附于某一胎体,或木,或竹,或藤,或皮,或陶,或瓷,或金属,或角骨等,于是有了木胎漆器、竹胎漆器、藤胎漆器、皮胎漆器、陶胎漆器等。

此外还有脱胎漆器。所谓"脱胎",实为布胎(或纸胎),即用布(或纸)的张力和漆的黏性层层相叠成胎。由此可见,漆工艺与木工艺、竹工艺、金属工艺、陶瓷工艺等有广泛联系。

由于木材资源丰富又便于加工,漆与木结缘最为普遍,历史也最为悠久。一般来说,木胎漆器普遍被大众所认可,只是应用某些简易技术(罩、揩等)的木胎漆器与普通木器难以区分,比如北方民用漆器家具中的榆木擦漆,在十分好看的榆木纹理上,以生漆数次擦拭,既保留了榆木的天然纹理,又增加了漆的温润柔和的光泽,非常典雅,具有很高的美学品格,成为很有特色的髹漆技法之一。

(二) 漆灰材料

漆灰是大漆与物质的粉末调和之后的产物,通常用于制作漆胎或起到坚固胎体的作用。《说文》中记载:"垸,以漆和灰而髹也。"制作灰漆的过程称为垸漆或丸漆。与大漆调配的物质粉末有很多种,其中以角灰、瓷灰最好,骨灰和蛤灰次之,砖灰、坯屑、砥灰为下。常用的漆灰材料有瓦灰、血料、面粉(糯米粉)、鹿角霜。

1. 瓦灰

时至今日,由于瓦灰成本低廉、取材便利,已成为常用的材料。在垸漆的过程中,物质粉末的颗粒粗细也是有讲究的。以常用的瓦灰为例(见图2-6),瓦灰掺水和匀,再与大漆充分混合。按照颗粒的粗、中、细的顺序依次制作、刮涂,每层干燥后均需打磨之后方可进行下一层的制作。

图2-6　瓦灰粗细程度

2. 血料

用于戗划、雕填等技法的胎板在强度以及韧性方面较其他技法胎板要求更高，因此通常用血料打底。血料是将猪血用稻草揉搓去掉血丝和血筋，再加入定量干燥的生石灰制成。在制造过程中用棍不断搅拌，猪血由红逐渐变深，最后呈深棕色膏状体，也称"猪血灰"。通常以新鲜猪血(也可用牛、羊等其他动物血)加入生石灰搅拌成熟以后，再与不同粗细的瓦灰混合。猪血灰可提高外层油脂的质量，同时也大大节约了大漆的用量。

与其他牲畜血相比，猪血取材容易，成本较低，因此在髹漆工艺中被广泛应用。但是在髹漆工艺中，血料的制作并非仅限于猪血，牛、羊、马等家畜的血也可用于其中。其中牛血的血色素和粘结性，都优于猪血，可以比猪血掺入更多的水分。温州地区的髹漆工，都有使用牛血的习惯。

不过，在髹漆工艺上使用的血料是干血，不是水血。所谓干血，即在杀血时不加盐、不加水或仅加少量水的血，是专供髹漆工艺和渔业网具使用的血料。所谓水血，是在杀血时加较多的水，才能使血质变嫩，同时加少量食盐，是专供人们食用的血。

3. 面粉(糯米粉)

大漆与面粉或糯米粉按比例调和、熬制后的产物，是利用大漆修补破碎物件过程中的黏合剂，通常运用在胎体裱布(见图2-7)阶段或金缮工艺中。

图2-7　胎体裱布

4. 角灰

角灰通常用于古琴胎体的制作，导音性好。角灰中又以鹿角灰为佳，《琴经》中记载："鹿角灰为上，牛角灰次之。或杂铜鍮等屑，尤妙。"

(三) 筋骨材料

漆器制作时，一般先在胎体上用漆灰糊上一层布，之后才进行接下来的一系列工序。这道工序可以起到坚固胎体的作用，所以裱布可以说是漆器的筋骨。在裱布中，可以选用的布的种类有很多，例如麻布(夏布)、纯棉布、纱布、厚纸等，但一定要选用纯天然材质

的，不可使用化学纤维制品。

麻布是以苎麻为原料的汉族传统纤维织物，历史悠久，经久不衰。因麻布常用于夏季衣着，凉爽舒适，又俗称夏布，如图2-8所示。

图2-8　夏布

(四) 装饰材料

漆艺装饰材料之所以如此宽泛，取决于天然生漆的局限和特长。由于天然生漆的色彩局限，促使它不得不寻找"新伙伴"；又由于天然生漆的凝聚力、可塑性，又促使它很容易团结许多"新朋友"。比如，天然生漆可调进颜料，成为多彩漆，最早入漆的便是天然硫化汞(银朱)，后来又有了石黄、钛白、钛青蓝、钛青绿等颜料。调配出的彩漆不仅可以平涂底色，还可以描绘花纹。

此外，还有一些涂料可入漆。古代用桐油入漆，现代又有了合成漆、腰果漆等。桐油入漆不仅冲淡了漆液的红棕色，有利于用来罩金、罩银以及调配高纯度的彩漆，还增加了漆膜的光亮度，甚至出现了以纯桐油调色的描油技法。合成漆的作用和桐油相近，不仅可以兑入天然生漆以促其快干，还可以增加天然漆液的透明性。制作漆器时也可以单独使用腰果漆。

具有黏性的天然生漆可以粘贴镶嵌自然界中的贝壳、玉石、金银、蛋壳等。天然漆的半透明性、耐磨性，便于使用金银箔、套涂等工艺，再通过研磨使漆器展现新奇变幻、扑朔迷离的魅力。

颜料、玉石、金银、贝壳、蛋壳……这些辅助材料的加入，大大提高了漆器的艺术表现力，有时它们竟成为制作漆器的决定性因素，如螺钿漆器中的螺钿变成主角，漆倒退居二线，变为背景。又如骨石镶嵌漆器，尤其是"百宝嵌"，骨石、百宝成了"红花"，漆成为陪衬骨石、百宝的"绿叶"。然而就漆器艺术整体而言，金银也好，骨石也好，螺钿也好，蛋壳也好，它们并没有喧宾夺主，而是沉浮于漆、融入漆中，成为点缀漆器的美丽的装饰元素。这些装饰材料的使用，壮大了漆艺的阵容，丰富了漆器的艺术表现力。

第二节　漆艺工具与设施

"工欲善其事，必先利其器。"漆艺作品的制作中涉及的工具种类比较庞杂，选择得心应手的工具和设施，是完成一件优秀漆艺作品的基础。

一、工具

(一) 刮撬(刮板)

刮撬即调漆刀，用途很多，不仅用于调漆、调漆灰、调色，也用于刮底灰、刮漆，还可以像油画刀一样以刀代笔直接在漆板上刮涂漆彩。日本称刮撬为箆。制作刮撬的材料多种多样，有牛角、塑料、木材、金属等。

1. 牛角箆

牛角箆是形似小刀，是用于印划漆灰肌理的工具，北京行话称之为挂板或"各敲"，如图2-9所示。北方多用黄牛角，南方多用水牛角，但以水牛角为佳。此外，也有铜制和木制的。在推光的步骤中常用木制各敲将绸厚的漆摊开布匀。

2. 木质刮刀

木质刮刀(多用桧木)是日本髹漆工艺中的传统用具。木质刮刀虽不如牛角箆有韧性，但是它可以根据需要，削割出不同的刀刃，在加工出不同形状的同时，又不易变形。

3. 塑料刮刀

塑料刮刀富有弹性，日本、韩国工匠多用，原本用于建筑业。制作漆画胎板时调漆灰、刮漆灰所需的宽刮刀多为塑料制成。

4. 金属板

金属板多用于调漆、调色、调漆灰，有韧性的金属板也可用于刮漆灰，如图2-10所示。油画调色刀也可用作金属板。

图2-9　牛角箆

图2-10　金属板

(二) 髹涂、描绘工具

1. 发刷

发刷是制作漆画的特用工具，是用头发制成的，厚0.3～0.5厘米，宽1～5厘米，根据需要而定，还可用牛尾毛制作发刷，但刷毛较硬，如图2-11所示。

图2-11　发刷

发刷的制作方法如下所述。

(1) 将长发洗净。

(2) 用生漆与煤油(15∶1)将头发浸湿梳顺，再用漆刮刀刮去多余的漆，压成厚0.5厘米左右，长、宽随意的长条，粘在玻璃板上。

(3) 待略干硬时，即用薄刀片将头发敛起，再用细麻绳把它绕绑在薄木板上。

(4) 经数日，完全干燥后，取下麻绳，四面再用薄木板(以不易变形的梧桐木、泡桐木为好)粘上漆糊，拼夹起来，再用麻绳绕绑。

(5) 待漆糊干固后，取下麻绳，并把合拼后的木板刨削齐整。

(6) 将毛发一端之木板斜削半厘米，露出刷毛，并在磨石上斜磨成尖型，尖端要齐整为一线。

(7) 再将毛发捶松，并用肥皂揉洗干净。最后在木板部分刮灰涂漆，美化一番。发刷的好坏美丑是衡量漆艺水平的标志。

发刷的保管也很重要，使用完毕要用植物油把浸藏在刷毛根部的余漆反复清洗干净，再蘸上植物油，以免刷毛干硬。使用前再用汽油或樟脑油将发刷上的植物油洗净。漆发刷用久发毛变秃，可用利刀切去，重新削磨。这样一把漆发刷可用几年甚至十几年。一般来说，宽刷、硬毛刷用于底胎，软毛刷多用于罩漆。

2. 毛笔

因漆液黏稠，漆画之笔需要富有弹力，特制毛笔有鼠毛笔、山猫毛笔，其中狼毫笔、

紫毫笔也可用。

3. 国画笔

衣纹笔、叶筋笔、点梅、花枝俏、小描笔、小红毛、须眉、蟹爪等国画笔均可作为漆器的髹涂、描绘工具。这些国画笔有的适于描线，有的适于小面积涂色。衣纹和叶筋须用皮纸浸漆把根部包起，只用尖端一部分，包的长短视需要而定。

4. 油画笔

因漆彩黏稠很像油彩，各号油画笔均可用于彩漆描绘。

漆画笔的保管方法与发刷相同。

(三) 戗划工具——雕刀

雕刀，《髹饰录》中称为"夏养"，本属雕刻工具，在髹漆中常用于漆雕、剔犀、款彩、戗金等技法。由于刀头形状与刀刃锋利程度各有不同，因此用途也各不相同。

1. 圆头刀

圆头刀用于刻漆起线。

2. 平头刀

平头刀用于刻漆铲地。

3. 藏锋

藏锋锋刃较钝且厚。

4. 圭首

三角刀头可以刻线，形似玉圭(中国古时玉制礼器)而得名。

5. 蒲叶

因刀头形似蒲叶而得名。

6. 尖针

尖针，也可用锥子、钢针代替，戗金时用于刻线。

7. 竖刀

竖刀又称角刀，嵌蛋壳用。

8. 金石刀

金石刀即篆刻刀，可以刻线。日本戗金用刀类似我国金石刀，很重，拿在手上很稳，可以刻极细的线。

(四) 置漆工具

1. 调漆板

调漆板之于髹漆，就如调色盘之于绘画。调漆板的材质在选择上应该注意三点：在色彩上容易辨别漆在调和时的状态、色泽；表面光滑易打理；重量大而稳定。白色大理石是首选，也有使用厚实的木胎漆板或者白色漆板的，较简易的方法是使用透明的厚玻璃。大理石或青石板也可作颜料研磨板。

2. 湿漆瓮

湿漆瓮，《髹饰录》中称为"冬藏"，用于盛放大漆、色漆。现可用瓷碗或瓷盘，如图2-12所示。

图2-12　漆碗

(五) 筛虑工具

1. 笋筛

笋筛是用来筛选底灰材料(如瓦灰)的工具，分为大、小、粗、细各种型号，一般成组使用，可以套装。筛网的细密程度一般为14～120目，如图2-13所示。

图2-13　笋筛

2. 粉筒

粉筒是在髹漆过程中专门用于均匀分撒各种材料粉的工具。以细管为主体，细管的材质可以为芦苇、竹、金属，将细管一端削出斜口后，根据所撒粉末的颗粒大小，封上相应尺寸的网布(见图2-14)。粉筒多用于莳绘技法中。超小号的笋筛便是粉筒。

图2-14 粉筒

(六)打磨用具

1. 干磨砂纸(木砂纸)

干磨砂纸又称木砂纸或木工砂纸(见图2-15),以合成树脂为黏结剂将碳化硅磨料粘接在乳胶之上,并涂以抗静电的涂层制成,具有防堵塞、防静电、柔软性好、耐磨度高等优点。

干磨砂纸有多种细度可供选择,适于打磨金属表面、腻子涂层。干磨砂纸一般选用特制牛皮纸和乳胶纸,选用天然和合成树脂作黏结剂,经过先进的高静电植砂工艺制造而成。此产品具有磨削效率高、不易粘屑等特点,适用于干磨,特别是粗磨,广泛应用于家具、装修等行业。

图2-15 木砂纸

2. 水砂纸

水砂纸又称水磨砂纸或耐水砂纸(见图2-16),因为使用时可浸水打磨或可在水中打磨而得名。水砂纸是以耐水纸或经处理而耐水的纸为基体,以油漆或树脂为黏结剂,将刚玉或碳化硅磨料牢固地黏在基体上而制成的一种磨具,其形状有页状和卷状两种。水磨砂纸适合打磨一些纹理较细腻的东西,而且适合后加工。

水砂纸的砂粒间隙较小,磨出的碎末也较小,在水中打磨时碎末就会随水流出。如果拿水砂纸干磨的话,碎末就会留在砂粒的间隙中,使砂纸表面变光从而达不到应有的效果,而干砂纸的砂粒间隙较大,磨出来的碎末会掉下来,所以它不需要在水中使用。粒度

号用目或粒度表示，指1平方英寸面积内有多少个颗粒，如图2-17所示。

图2-16　水砂纸

图2-17　砂纸目数

3. 砥石(磨石)

砥石用于漆艺中胎体及漆面的研磨。可将其切割成适中的大小，蘸水研磨，也可将其磨成弧形，用来研磨漆器的曲面，如图2-18所示。

图2-18　不同目数的磨石

4. 天然研碳

天然研碳的质地有软硬之分，根据其性能在漆器制作的不同阶段使用。将其切割后，将有年轮的一面在砥石上磨平，可沾水打磨漆面，因其面与漆面十分贴合，可以将漆面更充分细致地研磨至理想状态，进行精准操作。因其可塑性极强，可将其研磨面修整成任何弧度，常用来研磨形态较为复杂的漆艺作品，是一种类似于橡皮的消耗性研磨工具。常见的天然研碳有吕色碳、骏河炭、朴碳等(见图2-19)。

图2-19　打磨后的天然研碳

1) 吕色碳

吕色碳质地较软，用于上涂研磨，如图2-20所示。

图2-20　吕色碳

2) 骏河炭(静冈炭)

骏河炭硬度中等,用于中涂及上涂漆层的研磨,可反复使用,如图2-21所示。

图2-21　骏河炭

3) 朴碳

朴碳坚硬度较强,用于胎体以及下涂漆层研磨,可反复使用,如图2-22所示。

图2-22　朴碳

(七) 推光(抛光) 工具

推光(抛光)是对漆艺作品进行"微打磨"的收尾工作,如图2-23所示。作品整体是否能焕发浑厚深邃的光泽就取决于此,因此在这个环节选择用具时要格外注意,避免坚硬质

地的物质划伤漆面，造成不可逆的损伤。

图2-23　漆器推光

漆艺作品推光材料或工具有以下几种：丝绵；发丝；抛光布；细瓦灰；抛光膏；抛光液；其他细颗粒的粉末(淀粉、面粉、珍珠粉等)。

二、设施

(一) 环境设施

1. 荫室

天然大漆在晾晒过程中对温度和湿度是有特殊要求的。天然大漆中含有10%的漆酶。漆酶是一种特殊氧化酶，可促进大漆氧化和聚合。作为一种有机催干剂，漆酶在温度40℃、相对湿度80%、pH6.7的环境中更适宜催干。在避光潮湿的环境下，漆层才容易聚合成膜，干透后又不易出现裂纹、起皮、起皱等现象，形成坚硬、具备更好物理化学特性的漆膜。这样的环境，漆艺中称为荫室(或荫房)，如图2-24所示。

图2-24　荫室

2. 磨灰室

胎体干磨过程中会产生大量的飞尘，影响漆艺作品以后的髹涂，因此此环节需要专属空间，即磨灰室。磨灰室内有排风、照明等设备。

(二) 制作所需设备

1. 滤漆架(绞漆架、滤车)

滤漆架用木材制成，是用来过滤生漆的一种设备，如图2-25所示。滤器架的大小，根据所需过滤的漆量而定，过滤后木漆的髹涂漆面更干净、均匀。

图2-25　滤漆架

2. 手持小型打磨机

手持小型打磨机是一种打磨设备，可根据需要更换不同目数砂纸进行打磨。手持小型打磨机使用时省时省力，但较难控制，多在初期打磨阶段使用，收尾阶段的打磨抛光慎用。

3. 小型干料研磨机

小型干料研磨机(如小型电动咖啡磨或调料磨)主要用于漆皮粉或其他硬材料丸粉的研磨。

(三) 防护和其他工具

1. 塑胶手套

塑胶手套可防止大漆与手粘连，避免过敏反应。操作时应尽量选择质地优良、厚实的塑胶手套。在佩戴手套之前也可在手上涂些许植物油(如豆油)，防止大漆与皮肤直接接触。

2. 口罩

口罩防止粉尘和漆氛吸入，减少过敏概率。

3. 复写纸

复写纸可以复制画稿(透稿)。因大漆胎体多为黑色，多适用常见的复写纸，也可因需要选择专业的白色复写纸，方便更细致地界定构图与形体。

4. 镊子

在粘贴材料(如蛋壳、螺钿、金箔等)时会用到镊子。

5. 滴管

在吸取精确用量的媒介剂时会用到滴管。

6. 肥皂

肥皂可充当脱模剂,用于脱胎漆器的制作。

第三章
漆画的基本技法

传统漆艺演化形成了中国现代漆画艺术。在现代漆画的创作中，不管是技法还是材质都得益于传统漆艺的发展，即现代漆画的创作大多采用传统材料。

第一节　胎板的制作

一、漆画制作大致工序

漆画的制作大致工序包括：①漆画胎板的制作；②复制画稿；③根据作品需要，使用不同材料(如蛋壳、螺钿等)进行创作；④再次复制画稿，刻线；⑤罩面漆；⑥研磨；⑦揩清、推光。

二、制作漆画胎板的基础工序

漆画胎板，俗称漆板，是漆画的胎骨。漆画大多以木板为胎，也可以用金属、纤维板。还要在胎上裱布、刮漆灰、涂漆、研磨等。漆灰多以天然漆调瓦灰制成，也可以用腰果漆、合成漆调和石膏粉制作。

制作漆灰胎板有以下几道基础工序。

(一) 选定木板

以加厚三层胶合板或高密度板为宜，如有连接点可选用胶合结构的板子，避免金属连接材料，否则日久会显现铁钉痕迹。

(二) 涂生漆

用发刷涂一道生漆(原漆加水后的生漆)。双面分两次涂，以防湿气渗入。

(三) 刮漆灰

用生漆调和中瓦灰成糊状，以宽牛角刀(或塑料板)平刮于漆板，双面都要进行。干后以木砂纸干磨。

(四) 裱布

裱布，即以生漆调糯米粉熬成的漆糊(福州称"生漆面")为黏合剂，裱上薄而细的夏布、绸布或纱布，也可褙纸，以高丽纸、皮纸为宜，如图3-1所示。裱布或纸，作用在于防止漆灰因木纹松软而凹陷。

图3-1　裱布(纸)

(五) 刮漆灰

刮漆灰一般需要三道，一道中灰和两道细灰。第一道用中灰，要求厚而匀，四个边的棱角要清晰。这道中灰是决定漆胎质量的关键，如果刮灰平顺，下两道细灰就好做省工，如图3-2所示。

图3-2　刮灰

每道漆灰干后，还要打磨。中漆灰后，以木砂纸干磨即可。细漆灰后，用大块木板垫水砂纸湿磨，不平处以小牛角刀再补刮细漆灰一次。刮漆灰的作用也如褙布一样，可以防止木纹凹陷显现在漆面上。此外，还要注意工序不能太赶，待第一道漆灰完全干燥后，再进行第二道工序，否则也会影响质量。

(六) 髹涂底漆

底漆一般涂两道，第一道涂推光漆加少许生漆，以达到打底漆的目的，日本称之为

"下涂"。干后再用大块木板垫以320目水砂纸平磨。若有不平之处，尚需补漆，干后再以水砂纸湿磨。若有边棱不慎露出木质，尚需补漆，即用生漆掺入乌烟(煤油烟)以手指抹之，福州行话叫"补乌"。如此之后，再涂第二道推光漆，日本称之为"中涂"。漆必先过滤，漆刷要渐入渐出，还要防风尘，否则漆面多有粗点。涂漆过厚，易起皱；漆过稠，易起刷痕。为求漆面均匀，一般涂三遍，第一遍由上而下一个方向布漆，大体均匀即可；第二遍从左到右，再原地返回，由右到左，如此逐步涂一遍；第三遍上下方向来回涂一遍，最后上下两个边缘再左右来回一次以收边。

(七) 磨显

漆灰5～7天完全干后，用400目水砂纸垫以木板平磨。凡磨过之处推光漆便失去光泽而呈灰色，漆面没有黑漆之亮点，全部呈灰色时才算磨好，方可作画。

第二节　漆画技法

一、髹涂(单素、质色)

髹涂是众多髹漆技法中最原始的方法，是髹漆工艺的基本功。以一种漆色为涂物，用发刷均匀地刷涂在已制好的胎板上。一般要刷三层，第一层为下涂，第二层为中涂，第三层为上涂。为提高漆层之间的附着力，每一层漆干后均需打磨，方可进行下一层髹涂。所刷涂的每一层漆面都要厚薄均匀，平整干净，因此这种看似简单、单调的技法，操作起来并不是十分容易。

单色髹涂的种类很多，《髹饰录·质色第三》中列有黑髹、朱髹、黄髹、绿髹、紫髹、褐髹、油饰、金髹、单漆、单油、黄明单髹、罩朱单漆等。用作髹涂的漆可以稍微厚一些。

二、罩染(罩明)

罩染就是用一层透明质地的漆覆盖在一层已经干燥了的漆面或板面上，通过层与层之间叠加达到所需的特殊艺术效果。

三、描绘

凡是在加工完好的漆板上直接描绘，不再罩漆研磨，更无须推光揩清，画完没有其他操作，统称描绘。这是最古老的装饰技法，因其简便实用，现在仍然广泛流行。描绘又可

分为彩绘、描金、晕金、泥银彩绘等。

(一) 彩绘

彩绘有描漆彩绘、描油彩绘、干著彩绘。

1. 描漆彩绘

描漆彩绘即以漆调彩，可以单色，也可以复色；可以平涂，也可以渲染；可以纯用线条，也可以线面结合。例如战国和汉代的朱地黑纹或黑地朱文漆器，即用单色漆描绘，质朴单纯，至今仍令人赞叹。又如四川凉山彝族漆器，以红、黄两色，描绘在黑漆地上，颇有原始艺术的趣味，也十分精彩。描漆彩绘也可以用渲染法，画出阴阳明暗，还可以与描金、晕金相结合，绘制出的作品像工笔重彩一样绚丽多彩，富有装饰性。

2. 描油彩绘

描油彩绘就是用油代漆，以一种干性油(多用桐油)调制各种彩色，这样可以得到非常鲜艳的色彩。《髹饰录·坤集·描油》记载："描油，一曰描锦，即油色绘饰也。"明代杨明为该文注释道："如蓝天、雪白、桃红，则漆所不相应也，古人画饰多用油。"

战国时的舞女奁、漆瑟的白色和黄色，应该都是用干性油调制的。描油彩绘，日本称为"密陀绘"。密陀或密陀僧，是化学中的一氧化铅，少量地调入油里，有促其快干之效，这是日本把描油彩绘称为"密陀绘"的由来。

3. 干著彩绘

《髹饰录》载："又有各色干著者，不浮光……"干著彩绘的技法是先用漆画花纹，然后用棉球蘸干的颜色粉末擦敷上去，即"先漆象而后敷色料"，所以没有浮光。现在山西平遥仍有这种技法，不同之处在于山西用的是桐油，不是漆。

(二) 描金

描金是在漆地上用金银描画花纹的方法。《髹饰录》记载："描金，一名泥金画漆，即纯金花纹也，朱地、黑质共宜焉。"杨明又注曰："泥薄金色，有黄、青、赤，错施以为象，谓之彩金象。"如清代的"红漆描金龙凤纹手炉"就是最典型的彩金象。现在的山西平遥，即用顶红(呈红者)、赤金(呈黄者)两种金色，同时施银，称为"三金"，也可以说是彩金象。描金的具体做法如下所述。

(1) 复制画稿。在加工完好的漆板(以朱、黑为最多)上复制画稿。

(2) 描金地漆。用金地漆依纹描绘。可用鼠毛笔描绘线条，可用衣纹笔、叶筋笔描绘块面，涂漆要薄而匀。为求均匀，可用皮纸或毛边纸轻压，再揭起，这样便把厚处多余的金地漆黏在纸上。画完入荫室。

(3) 贴金。金地漆将干未干之时，用丝棉球蘸90目左右的金粉敷擦其上，或用竹夹将金箔整张置于金地漆处，再用软毛笔轻敷擦。最后再用丝棉球擦去多余金粉、金箔。凡描金地漆处，即呈金色花纹。相关作品如图3-3所示。

图3-3　清代红漆描金龙舟长方匣　北京故宫博物院

金地漆又称金胶漆、金脚漆。调制时，推光漆内要加进一定量的桐油(明油)，以使漆在快干时仍保持一定黏性，而且这种黏性还能延缓一定时间，福州行话称为"拖尾巴"。这样作大画时，或者同时作几件作品时，不致失误。金地漆还要加进一定的色彩，多为钛白，如描绘在黑漆地上时，一则花纹清晰，二则易辨其厚薄。

贴金的时间也是关键。太早，因为金地漆太黏，浪费金粉，金地没有光泽；太晚，金地漆干了，金粉贴不上，或者贴不饱。掌握贴金火候的办法有两种。一种是以小手指在金地漆上(可选择对画面无影响处)轻轻弹点，当脱手时有轻而脆的声响，手指上也不粘漆，说明正是贴金的时间；如果手指上粘漆，又没有声音，说明火候未到；如果手指上不粘漆，也没有声响，说明已晚矣。另一种方法是以口呵气，若描漆处起水雾，又缓缓收起，就说明正处于将干未干之际。这两种判定方法，需要经验，多试几次就能掌握。

(三) 晕金

晕金之法即用金银粉渲染。北京漆业称为"搜金"。一般多与彩绘相结合，即在彩漆上敷擦金银粉。具体步骤如下所述。

(1) 复制画稿。

(2) 描绘彩漆。色彩可黑可朱，也可用其他色彩。此漆要加入一定量的桐油，还要过滤，工作环境尤要注意清洁。

(3) 晕金。彩漆将干未干之际用丝棉棒蘸金箔粉敷擦其上，"敷擦有疏密"，因疏密而得浓淡深浅之变化。有时需将硬纸剪出合适的形状，用以遮挡。因此晕金很费时间，一张画往往需要进行晕金。晕金时可将顶红金粉、赤金粉与银粉同时使用，以增加变化。晕金还可与描金结合起来。日本将晕金称为"消粉莳绘"。

(四) 泥银彩绘

泥银彩绘，即把银当作白色颜料，与漆、桐油以及颜料调和一致，以手掌敷色。这是福州特有的一种技术，为沈绍安的后代首创。由于敷色很薄，行内称为"薄料"。泥银之外，还有泥金，因为过于昂贵，不太实用，下面仅以泥银为例说明。

(1) 整理胎板。泥银所用胎板要求极其严格。平整自不必说，更忌油渍。

(2) 研磨银泥。将银箔一张张汇集起来，根据需要确定银箔张数，不过至少要100张。将银箔置于石板上，用牛角刮刀拌进广油(不宜太多)，再摊开用石杵研磨，研磨不可太

快,否则因研磨发热会影响银白的亮度。还要注意分批研磨,不宜统一研磨,并不时用牛角刮刀翻动。

(3) 调配银泥彩漆。银泥是用桐油研成的,不易干,用时还需要加漆,最好选燥性好的漆。根据色彩需要,还可加进少许色彩,如加少许酞菁绿,银泥即倾向绿色,依绿色的多少,渐次可配调为淡绿、中绿……其他色彩可以类推。不过,此法多用于浅色,以充分发挥银白的作用。

(4) 手掌敷色。以手掌拇指球部位蘸银泥彩漆先在石板上稍稍打匀,再轻轻敷打在画面上。为求均匀,如涂漆一样也要敷色三遍:先竖方向拍打,再横方向拍打,最后又竖方向拍打。此工序操作要求极严,工作室要特别干净,还要穿干净的衣服,以免尘埃落于漆面。泥银彩绘可以调配各种明亮的浅色,缺点是漆面怕摩擦,自动喷涂可起一定的保护作用。

四、刻填

凡是在漆面上用刀刻针划出阴纹,再填入或金、或银、或彩漆的一类方法均属刻填,相关作品如图3-4所示。刻填包括《髹饰录》的戗划、镂嵌填漆和款彩。戗划今称为戗金,镂嵌填漆今称为雕填,款彩今称为刻漆。

图3-4 刻填作品

(一) 戗划

早期的针刻技法即"锥画"是戗划的雏形,线条内"戗"以金,即称戗金。宋元明清时期采用戗划技法的各类漆艺作品很多。戗划根据材料不同有戗金、戗银、戗彩之分。

1. 戗金

戗金的制作步骤为:①准备胎体;②复制纹样稿;③刻画;④擦金地漆;⑤戗金。戗金作品如图3-5所示。

2. 戗银

方法同戗金,金粉换银粉。

图3-5　戗金作品

3. 戗彩

戗彩有两种方式，一是先戗银，在银上再戗彩，二是直接戗彩。

(二) 雕填

雕填即用刀在漆面上刻出阴纹，再填入彩漆，最后研磨推光。《髹饰录》称为"镂嵌填漆"。现代中国的漆业则称为"雕填"，成都、北京、扬州均有此法。北京、扬州多为线刻，成都多为面刻。

(三) 款彩

在《髹饰录》中，把刻漆称为"款彩"。因"款谓阴字，是凹入者，刻画成之"。今又称"刻灰""大雕填"。为了便于雕刻，其灰地不同于一般的漆灰地，往往用血料灰，刻到漆灰而止，刻灰的名称即由此而来。大雕填是相对于雕填而言的。刻漆工艺简易，成本低，被广泛用于大件作品，如屏风、挂屏，风格与版画极为接近。明清时期有大量的刻漆屏风畅销欧洲。刻漆现在在北京、扬州、山西、甘肃等地仍很流行。

刻漆工艺以黑地为多，也有红地等其他地色，刻地不宜刻得过多，填色以雅致为宜，刻得过多会使画面的漆味减弱，刻漆本身的特色无法充分体现。

五、镶嵌

"漆黑"这个词道出了天然生漆色彩的局限，"如胶似漆"这个成语又说出了漆具有黏性，于是我们的先人就陆续发明了将自然界的天然美材如金、银、贝、玉石、兽骨、蛋壳等，利用漆的黏性粘贴于漆面上的装饰方法，于是有了镶嵌。它们以各自的材质之美与漆黑之美互相映衬，相得益彰。

依据材质不同，镶嵌可以分为蛋壳镶嵌、螺钿镶嵌、金属镶嵌和骨石镶嵌等。

(一) 蛋壳镶嵌

将禽类蛋壳浸泡在加入醋的清水中，除去内部薄膜，可用于漆画镶嵌，称为蛋壳镶

嵌。蛋壳镶嵌可根据蛋壳碎裂程度和蛋壳碎片之间的距离，来表现想要营造的视觉效果，如图3-6所示。

传统大漆的奶白色，色调偏黄偏暖，无法达到冷白的效果，而白色蛋壳镶嵌的出现，弥补了大漆的颜色不足。

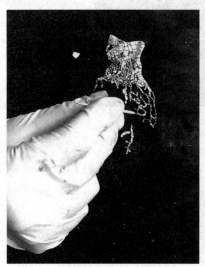

图3-6　蛋壳镶嵌

蛋壳镶嵌基本步骤如下所述。

(1) 将漆画板上要粘贴蛋壳的部分涂上大漆。一次涂抹范围不宜过大，以免未完成粘贴前漆面干涸，再次涂抹后漆画不同位置有落差。

(2) 用镊子将蛋壳放置在涂漆的部分，按照所需要的表现效果按压，通过蛋壳的碎裂程度来表现画面层次。

(3) 整体粘贴完毕后，送入荫房，待完全晾干后取出。此环节一定要保证大漆完全干透，粘贴牢固，才可进行下一步，避免起皮，切勿操之过急。

(4) 用所需颜色推光漆反复髹涂、打磨，直至漆面与蛋壳高度一致。

(5) 揩清推光。

(二) 螺钿镶嵌

《髹饰录》记载："螺钿，一名甸嵌，一名陷蚌，一名坎螺，又名螺填。"螺指的是镶嵌材料的质地，钿是指用来装饰的意思。螺钿一词准确地传达出这种镶嵌工艺的特色，即螺蚌、介类的壳经过磨制加工，用刀刻成形镶嵌于漆器之上，呈现一种强烈对比、色泽斑驳、光华可鉴的髹漆工艺特色。

中国古代螺钿镶嵌漆器所用到的螺蚌材料大都来自内陆湖和盐湖，通常选用的螺蚌种类有螺壳、三角蚌、夜光螺、鲍鱼片等，这类蚌贝具有结构精密、韧性较强、五光十色的特色，所选蚌贝年岁越长，制作后呈现的光泽效果越好，其中夜光螺视觉效果最佳，它能在夜间发出五颜六色的光泽，如图3-7所示。

螺钿镶嵌的技法主要有雕刻和平嵌。

1. 雕刻

雕刻技法的主要步骤包括雕、搜、堆、铲、嵌。"雕"是指雕刻螺钿的不同部位;"搜"是指用钢线按照图纸的设计把螺钿据出一定形状后裁成组件;"堆"是指初步拼结裁好的组件,调整图形的整体效果;"铲"是指在要镶嵌的平面上铲出需要镶嵌的地方;"嵌"是指在所要粘贴螺钿的平面上镶嵌螺钿组件。

2. 平嵌

平嵌这种技法出现于我国元代。平嵌是指在薄如蝉翼的螺钿背面根据需要衬色,把螺钿粘贴在漆胎上,再通体罩漆进行磨显。

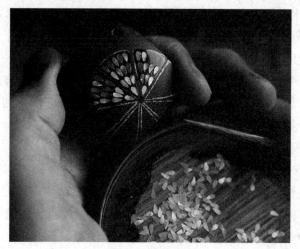

图3-7 螺钿镶嵌

螺钿镶嵌的基本步骤同蛋壳镶嵌,蛋壳换成螺钿。

(三) 金属镶嵌

凡以金、银、锡、铅、铝、铜等金属的薄片或线条为材料嵌于漆面者,均属金属镶嵌。唐代称为"平脱",用金者称为"金平脱",用银者称为"银平脱"(见图3-8),日本称之为"平文"。

图3-8 银平脱制作过程

《髹饰录》中有"嵌金""嵌银""嵌金银"之说,"有三种,屑、线可用。有纯施者、有杂嵌者"说的就是平脱。古代多嵌金银,因其昂贵,现在很少应用,今日山东潍坊之嵌银即为嵌银线,福州和成都有以锡代银的技法,福州漆业称为"台花"。金属镶嵌有刀刻和腐蚀两种技法。

1. 刀刻法

刀刻法的基本步骤如下所述。

(1) 备鱼鳔胶。因漆与金属黏合性能不佳,需要把鱼鳔胶与生漆调和在一起作黏合剂。鱼鳔胶不怕水,比其他胶效果好,过去的木工都离不开鱼鳔胶。

(2) 备锡片。福州市场上有加工好的锡片,一张约5厘米×10厘米,厚约1毫米。

(3) 涂鱼鳔胶于锡片。用较宽的牛角刮刀把鱼鳔胶漆刮涂在锡片上,力求均匀,再把两张合在一起,务使两相贴实,两张锡片方能平均粘胶。

(4) 贴锡片。将两张重合的锡片揭开,一分为二,依次贴于装饰部位,用大牛角刮刀刮实。两张相接处,稍加重叠。入荫稍干,在两张锡片重合处,用利刀倚尺刻线,再将多余的部分剔去,接合处没有缝隙。

(5) 置稿。把图稿用糨糊贴在锡片上。

(6) 刻锡片。用斜刀依纹刻镂。刻时注意将刀锋微微向外倾斜,以使纹样边缘陷入刀痕。纹样以外多余之锡片随刻随剔。

(7) 涂漆。将黑漆或其他彩漆,用发刷涂1~2道,锡片也被覆盖于下。为了便于下一步磨显,可以用薄的牛角刮刀非常小心地刮下锡片上的漆。入荫。

(8) 磨显。先以400目水砂纸初磨,再以600目、800目、1200目水砂纸细磨,使锡片逐渐清晰,并与漆面齐平。

(9) 推光、揩清。成都的嵌锡,常在锡片上用针或雕刀根据纹样的需要刻划出纹理,称为"毛雕",继承了王建墓出土五代漆器的银平脱技法。

2. 腐蚀法

腐蚀法的基本步骤如下所述。

(1) ~ (4)同上。

(5) 漆象。用漆在锡片上描画花纹。入荫。

(6) 腐蚀。用盐酸涂布,或置于稀盐酸中令其腐蚀,然后用水冲洗,因漆不怕酸的腐蚀,故凡涂过漆的纹样部分被保留下来,未涂漆的部分便被腐蚀掉。

(7) 涂漆。全面涂漆1~2道。

(8) 研磨。

(9) 推光、揩清。

(四) 骨石镶嵌

骨石镶嵌是综合运用骨角玉石的镶嵌方法,多用珠宝玉石者,又称"百宝嵌"。珠宝玉石镶嵌于漆器,最早可以追溯到良渚文化时期浙江省余杭瑶山遗址出土的嵌玉高柄朱漆杯,这是现知我国最早的嵌玉漆器,距今已有四五千年。

《髹饰录》中记载："百宝嵌,珊瑚、琥珀、玛瑙、宝石、玳瑁、钿螺、象牙、犀角之类……错杂而镌刻镶嵌者,贵甚。"由于百宝嵌漆器多服务于宫廷,体现以"富贵"为美的审美观,看重的是"百宝",而不是漆艺,于是百宝成了"主角",漆倒沦为"舞台"。因此,宫廷中留下了许多堆金叠玉庸俗不堪的"百宝嵌"。

　　清代扬州著名漆工卢葵生的百宝嵌却别开生面,不滥用宝石,不堆砌金银,别有一番雅趣。日本现代漆艺家高桥节郎甚至把一只甲虫(内脏已经处理,仅剩下外壳)完整地嵌于漆面。看来,镶嵌材料没有限定,骨、木、玉、石……"合用"即好。

　　骨石镶嵌技法,因材料昂贵,工艺加工复杂,不宜纳入教学。仅以平嵌为例说明如下。

　　(1) 准备骨片。

　　(2) 复制设计稿(设计图根据骨片的限定而设计)。

　　(3) 涂漆。分别涂朱漆、绿漆于花纹处(因骨片呈半透明状,需衬色)。

　　(4) 粘贴。将兽骨片按图稿要求粘贴于漆面,入荫。

　　(5) 涂漆。全部涂黑推光两道,每次都入荫。

　　(6) 磨显。以400~1200目水砂纸全面研磨。花纹逐渐显现。因骨片半透明,兽骨片呈红、绿两色。

　　(7) 推光、揩清。

　　骨石镶嵌工艺流行颇广,北京称为"金漆镶嵌"(因常与描金工艺相结合),天水称为"石刻镶嵌",福州称为"浮嵌"(骨石高于漆面)。

六、磨绘

　　在完成中涂或上涂的漆胎上,或撒播干漆粉、金属粉,或描绘彩漆,或贴以金银箔,或黏附铝箔粉,使本来十分平滑的漆面变得不平,然后,或填彩漆,或罩透明漆,各种漆象也因互相映衬覆盖而变得模糊混沌,最后再经过研磨,显出花纹,漆面也趋于平整。这一类装饰技法,虽然具有一定的综合性,却以研磨为主要手段,磨就是画,故以"磨绘"来概括。 磨绘大体可分彩漆磨绘、丸粉磨绘、铝箔粉磨绘等类型。

(一) 彩漆磨绘

　　彩漆磨绘是最简单、基本的一种磨绘方式,是用彩漆直绘后通体罩漆再打磨推光的方法,主要有以下几个步骤。

　　(1) 透稿。

　　(2) 将着色区域用所需颜色厚实地描绘出来。(通过未打磨找平的漆面之间的误差来达到效果)

　　(3) 整体罩透明漆。入荫。

　　(4) 水砂纸打磨。

　　(5) 推光、揩清。

(二) 丸粉磨绘(莳绘)

凡以金属丸粉、螺钿粉、干漆粉等有一定厚度的粉类，撒粘于漆面，再罩漆并研磨推光者，均属丸粉磨绘。日本称为"莳绘"，它是最能代表日本漆艺特色的工艺。莳绘(Makie)产生于奈良时代，以金、银屑加入漆液中，干后做推光处理，显示出金银色泽，极尽华贵，常以螺钿、银丝嵌出花鸟草虫或吉祥图案。在日本到处可见漆器的身影，日常食具、用具、装饰工艺品、建筑……漆器无处不散发着特有的魅力，相关作品如图3-9、图3-10所示。

图3-9　莳绘作品1　　　　图3-10　莳绘作品2

遗存至今最老的莳绘作品是仁和寺收藏的919年的"三十帖策子箱"，在它身上可以清楚地看到唐风的影响。此后日本文化不断受中国宋、元的影响，莳绘技法逐步完善，作品不断有创新。

"莳绘"是日本独特的漆器装饰技法，主要有研出莳绘、平莳绘、高莳绘和肉合莳绘四种技法。

1. 研出莳绘

"研出莳绘"是最早的莳绘技法，产生于奈良时代。此技法先用漆描绘图案，撒上金银等金属粉及色粉，等干燥以后再在表面涂漆，完全干燥后用木炭打磨。平安时代贵族深爱此类作品，是金银研出莳绘的鼎盛时代。代表作有金刚峰寺收藏的泽千鸟莳绘螺钿小唐柜，如图3-11所示。

图3-11　泽千鸟莳绘螺钿小唐柜

2. 平莳绘

"平莳绘"出现于平安时代晚期，此技法是在纸上描绘纹样后反贴于漆面上，再用漆临摹图案，漆未干时再撒上金属粉，待干燥后在纹样部分上漆、打磨。镰仓、室町时代多用于表现线条及作为"高莳绘"的辅助手段，作品如图3-12所示。

图3-12　日本平莳绘漆盒　山崎梦舟

3. 高莳绘

"高莳绘"源于镰仓时代，指在隆起的漆面上进行莳绘描绘。"高莳绘"的作品比前两者富有立体感和力度，它是莳绘从平面二维走向立体三维创作的一个突破，如图3-13所示。

图3-13　高莳绘作品

4. 肉合莳绘

室町时代，随着漆绘图案的日趋精巧华丽，在"高莳绘"的基础上还发展出一种"肉合莳绘"的技法，它使隆起的漆面形成缓坡，多用来表现山岳与云彩，使绘面的表现更加生动、逼真。代表作有根津美术馆收藏的春日山莳绘砚盒，如图3-14所示。

图3-14 肉合莳绘作品

室町时代的名师主要有幸阿弥、五十岚等,作品多为砚盒,这是因为砚盒可用于摆放文房四宝中的三宝——笔、墨、砚,是当时文人雅士的必备之物,也是个人文化修养的象征,莳绘砚盒将艺术与使用完美地结合在一起。代表作品如图3-15所示。

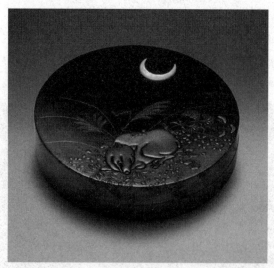

图3-15 日本肉合莳绘漆盒 山崎梦舟

七、彰髹(变涂)

彰髹也就是斑文填漆,日本称此种技法为变涂。彰髹能利用各种方法和材料,令漆面起纹,再填漆打磨,呈现随机的艺术效果。此技法最初用于对鸟、兽、磷、毛的一种模仿。然而,今天的彰髹和斑漆已不限于对自然造物的模仿,它天造地设般的肌理所具有的抽象美,更让人倾倒,相关作品如图3-16所示。

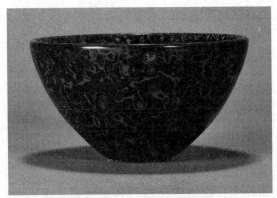

图3-16 彰髹技法制作的漆碗

彰髹按变涂的操作技法可分为工具起纹、媒介物起纹、粉粒物起纹、稀释剂起纹等几类。

1. 工具起纹

起纹的工具很多，如发刷、滚珠、橡皮滚、丝瓜筋、牛角刮刀、竹刀等。以发刷起纹为例，《髹饰录》把以刷痕起纹样的方法称为"刷丝""绮纹刷线"，前者丝为直线，后者丝为曲线。起纹步骤如下。

(1) 准备漆胎。需完成中涂者。
(2) 刷纹。以硬毛漆刷(牛尾刷或猪鬃刷)蘸稠厚黑漆，在漆胎上刷纹，入荫。
(3) 涂绿漆一道，入荫。
(4) 涂红漆一道，入荫。
(5) 磨显。
(6) 推光、揩清。

2. 媒介物起纹

可用于起纹样的媒介物有很多，如树叶、种子、纸片、烟丝、麻布、丝网等，把自然界、生活中的这些俯拾皆是的物体，撒布在漆面上，然后取下，借用它们留下的印迹髹饰成纹。

3. 粉粒物起纹

粉粒物起纹通常用蛋壳粉、螺钿粉、干漆粉、金属粉……这些粉粒被"镶嵌"在漆面上。

4. 稀释剂起纹

将稀释后的一种或数种"漂流"漆，即兴自由地泼撒在漆面上，同时不断地调动漆胎的位置，使其相互渗化流动，产生意想不到的效果，变化多端。

八、犀皮漆

犀皮漆，又称"虎皮漆""波罗漆"。通常先将颜色漆调以相应颜色色粉，再混入一定比例蛋清，用刮撬反复碾压调匀，用适当的工具(如细木棍、丝瓜络、手指等)蘸取调

好的漆糊，在胎体上做成一个高低不平的表面，轻轻将漆糊推出一个个高起的小尖，入荫房干透后，上面再髹涂不同色漆多层，各色相间，并无一定规律，最后通体磨平。凡是突起的小尖，经磨平后，都围绕着一圈一圈的不同漆层(如图3-17)，呈现类似松鳞的花纹，其特征为"表面光滑，花纹由不同颜色的漆层构成，或成行云流水纹，或像松树干上的鳞皱，乍看很匀称，细看又富有变化，漫无定律，天然流动，色泽灿烂，非常美观"。经过研磨露出的漆层断面，斑纹运行、回旋的形态取决于地子起伏的形态，故《髹饰录》有"片云、圆花、松鳞"等不同名称。

关于犀皮漆器出现的时间，原来认为最早出现于唐代，其依据是唐代袁郊、甘泽谣在《太平广记》中讲到犀皮枕，后有宋代吴自牧在《梦粱录》中提到清湖河下戚家犀皮铺，与游家漆铺并列，证明当时已有制造犀皮的漆工作坊。1984年，安徽马鞍山市三国吴朱然墓中出土了一对黑、红、黄三色相间的皮胎犀皮羽觞，其制作工艺已相当成熟，这一发现把我国犀皮漆工艺出现的年代提早了约六百年。明清两代的犀皮技法已相当成熟，中华人民共和国成立初期北京仍有以犀皮技法来制造漆烟袋杆的行业。犀皮漆作品如图3-18所示。

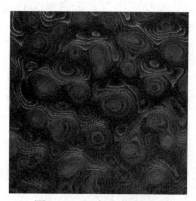

图3-17　犀皮漆艺术效果

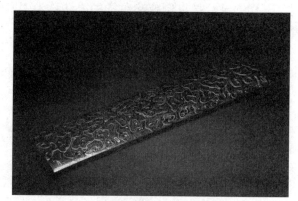

图3-18　犀皮漆技法制作的镇尺

九、堆塑

在平滑的漆面上，用稠漆、木炭扮、干漆粉、漆灰或胶灰等材料进行堆叠，然后再在高起的纹样上装饰加工，这类方法可称为堆塑。长沙马王堆1号汉墓出土的外棺漆画，其流动的线条就是用漆灰堆起的。从其厚度来看，不像是用笔画出的，而是将漆灰装进特制的工具然后挤绘的，很像建筑彩画或壁画中的沥粉方法，说明堆塑技法自西汉时代就有了。《髹饰录》的《阳识》和《堆起》两章，说的就是这类方法。

现代的堆塑技法更加丰富，按其形态可分为线堆、面堆(平堆)、薄堆(浮雕)、高堆(高浮雕)等，按其材料可分为漆堆、炭粉堆、漆灰堆等。一般来说，线堆、平堆、薄堆用漆和炭粉，高堆则适宜用漆灰、胶灰。

在漆画制作中，可因创作需要，将两种或多种技法结合使用，灵活运用。堆塑作品如图3-19、图3-20所示。

 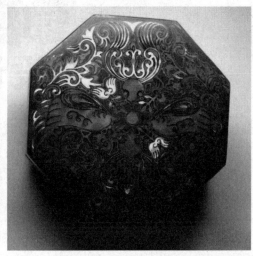

图3-19 《虫语》局部 李小庆　　图3-20 螺钿镶嵌和彰髹技法相结合制作的漆盒

　　漆画的制作工艺技法多种多样,但是工艺技法只是辅助艺术家去完成漆画创作的一个方面,决定漆画能否成为一门独立的绘画艺术的关键还在于艺术家对绘画性的体现。正是基于绘画性的发展,漆艺才从以前的工艺小品发展到现在的漆画。

第四章
漆艺设计元素

通过对髹漆艺术表现形式的研究探索，我们可以清楚地意识到，漆艺文化从日常装饰到博大精深的艺术形式，从物质需求到精神价值追求，是一个必然的坎坷过程。正是因为先祖的艺术实践以及后来的发展传承，当代髹漆艺术才以其浑厚内敛的艺术魅力在多元化的艺术领域中独树一帜。

本章主要对漆艺设计元素进行梳理与归纳，从而深入研究不同漆艺设计理念。

第一节　平面漆艺的表现方式

髹漆艺术素来给人以坚实、润透之感，以温润坚毅的特性而著称。髹漆艺术的发展过程，无论是表象的造型和色彩，还是内在的技艺与文化，都不只是对历史阶段的回溯，更是维系中华文明的一个渠道，都是独一无二的存在。它在历史的长河之中，记载着我国不同时代人们的独特生活方式与社会风俗，逐渐形成特有的审美语言和文化氛围。天然大漆的发现与使用无疑成为人类从自然迈向又一文明门槛的历史见证，工艺技巧与艺术内涵的交相辉映，使得髹漆工艺在各个方面得到了空前的发展。

情感是人对客观事物是否满足自己的需要而产生的态度体验。人通过情感的宣泄展现其精神面貌。态度作为一个整体存在，情感则是其中不可缺少的一环，它是人类对客观事物满足感的丈量标准。在人类态度中，内向感受和意向与人类的情感同步且相互协调。

情感以美感、爱情、幸福、悲伤、丑陋、憎恨等等为表现。所以当艺术创作上升到一定高度时，如何借由艺术来表达现实事物从而宣泄创作者的内心真实情感，便是艺术对于人类的价值所在。艺术创作所体现主题的终极目的即为人们情感的归属，任何时期、任何艺术形式都与情感的运用分不开。

情感是艺术表现的重要内容，髹漆艺术这门本就深邃灵动的艺术存在方式也不例外。中国传统髹漆艺术经历了由"器"到"艺"的变化，也是一种由物质上升到情感的复杂过程。这样一个蜕变过程不仅仅影响了中国现代髹漆工艺，甚至也关乎整个艺术领域的变革，正因为如此，才使得我们更加在意这段历史时期。艺术创作过程与机械的计算或冷漠的模仿不同，它有着鲜活的生命，是通过敏锐的洞察力和丰富的情感活动才得以完成的。任何门类的艺术都以宣泄情感为交流的方式，音乐、舞蹈、绘画、诗歌、戏剧都是人类情感淋漓尽致的真实体现，这种沟通甚至不需要语言，是抽象而深刻的表达方式。髹漆艺术作为艺术领域的一员，在社会变革中所扮演的角色也就深深地打上了时代的烙印。随着外来文明的进入，西方现代艺术的革命、工业化的发展、越南磨漆画传入，中国现代漆艺就

是在这样应接不暇的文化环境中时刻汲取着营养，发生着翻天覆地的改变。

从实用性到装饰性，从具象写实到抽象表现，时至今日的髹漆艺术，其艺术实践已突破了传统技艺与规则束缚，近些年来的成果尤为突出。

一、具象写实

(一) 概念

具象是艺术家在生活中多次接触、多次感受、多次为之激动的既丰富多彩又高度凝缩了的形象，它不仅仅是感知、记忆的结果，还打上了艺术家的情感烙印。

在文艺复兴与19世纪之间，具象写实绘画基本以对客观事物的再现为目的，逐渐形成较完整的体系。漆画作为绘画与工艺之间的艺术种类，其表现方式自然也是与绘画创作思维密不可分的。随着时间的推移与科技文化的发展，艺术作品突破了传统表现题材的禁锢，具象写实的艺术表现方式也开始变得更加自由奔放(见图4-1、图4-2)，由单纯的客观再现转变为对主观心理情感的表达。艺术表现形式的多元化逐渐形成。现今，传统的艺术表现形式与电子产业、数字技术相遇，既带来了新的观念，同样也使其面临前所未有的挑战，这其中自然也包括髹漆艺术。

 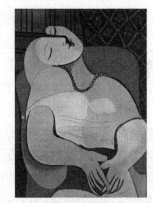

图4-1　毕加索早期作品《科学与慈善》　　图4-2　毕加索后期作品《梦》

取材于自然界具体形象的髹漆作品，意在通过再现日常所见所闻来抒发内心丰富的情感，虽是具体形象的再现，但在空间效果和立体感等方面没有过多的表现和渲染，它区别于纯粹的抽象，是对客观事物大体轮廓的印象识别。髹漆作品表现的形象通常处在一个宽泛的概念中，如表现植物的形象造型，观者只有大体的花、草等形象意识。

大数据时代下传统的具象写实正处在变革的时代，具象写实与髹漆艺术一样面临着传统艺术形式的可持续性发展问题。如何在与时俱进的同时又对传统的艺术精神有所传承，成为当代写实艺术家所要思考的问题。在髹漆艺术中，反映客观现实的具象写实手法是任何时期都必不可少的，也是髹漆艺术作品在情感表达上不可或缺的。无论是绘画还是工艺，作品中所包含的情感犹如其灵魂，作为情感宣泄的直接途径，具象写实手法经久不衰。

造物先造型，形体是一切物体存在的基础。在髹漆艺术的创作中，无论是二维还是三维载体，都离不开造型的概念，造型是一个必然过程。从出土文物来看，传统中国漆器的形态设计除了考虑使用功能的需求，大多是以对观者思维的启示为出发点的。在漆器造型的发展过程中，数千年来都是以人们的生活劳作需要为依据进行创造的。例如拟形漆器主要是对自然界中的动物形象进行模仿而创造出来的，既有非常强的功能性，又反映了当时人们的审美追求。最常见的模拟对象就是自然界的动物，包括虎、鹿、蛙、蛇、鸳鸯等，如传统漆器中的虎座鸟架鼓、虎座、卧鹿、彩凤形双连杯、凤形勺、飞鸟、鸳鸯盒、彩绘鸳鸯豆、猪形盒(见图4-3)等都是比较典型的拟形漆器。这些以仿生、模拟自然造型为主要表现形式的漆器，既赋予了器物特定的实用功能和美的价值，又让人们的情感方面得到了满足。

图4-3 猪形盒

(二) 形态构成

将点、线、面等一系列基础元素有机地协调结合，是艺术造型设计的基础。

1. 点

在大面积范围内以小单位与周围形成强烈冲突与对比，从而强调其存在感。这是一种极端的视觉引导作用，能够充分吸引注意力。在我们的日常生活中，此类视觉传达方式随处可见。人脸上的痣会成为形象特征、佩戴胸针所起到的装饰作用都体现了这个原理。点的形态构成很容易成为视觉焦点，从而令人印象深刻。相关作品如图4-4所示。

两个相同单位的点，当它们处于同一平面内的不同位置时，两点之间距离的长短给人的视觉感受也是不同的。近则相互吸引，远则相互排斥。单位虽小但能量巨大的点，经过合理运用便会有四两拨千斤的惊人效果。

图4-4 《鞘翅大陆》局部 李小庆

2. 线

线条作为表达物体特征的基础元素，它在粗细长短、曲直虚实、转折的轻重缓急、衔接的角度弧度等方面的搭配组合就构成了物体造型的整体风格。

1) 直线

直线直来直去，刚健有力，通过变化能够增加整体造型的方向感。较细的线给人敏感轻柔之感；较粗的线让人感觉实在、结实，有厚重感；折线通常给人以动感，通常以连续形式出现；锯状线通常表现情绪的躁郁不安，呈现一种神经质的感觉。

2) 曲线

曲线通常用来表现优雅、轻松、柔软的感觉。弧度越大表现效果越强，有时为了在构图中增强轻松感，会在局部运用较为平滑的曲线。

3) 斜线

由于斜线的不稳定性，常给人以动感，产生或正向或逆向的爆发力。

4) 垂直线和水平线

平面直角坐标系就是由这两者垂直交叉构成的，因此会给人以延展感和稳定感。人的视觉是靠水平垂直的方向定位的。其中垂直线纵向延伸会给人以挺拔、伟岸之感，形成气度上的张力。

5) 直角线和圆角线

两条直线的结合处形成角，角的犀利和平滑程度对人的感觉也有着重要的影响。有棱角的硬角线是硬结合的一种直接呈现方式，结合处含蓄的软脚线便是软结合的一种基本呈现方式。

在设计中，结合不同线的特质，适当结合运用，可以让作品具有有节奏、有脉搏的视觉效果，如图4-5所示。

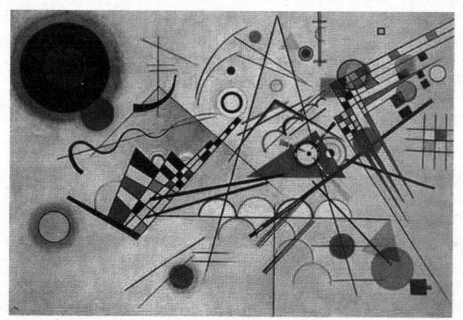

图4-5　康定斯基作品

3. 整体形体节奏

1) 几何直线形体

几何直线形体造型简洁直接，中规中矩的样式给人以四平八稳的安稳可靠感。

2) 几何曲线形体

几何曲线形体刚中带柔，有自由、柔软感，但又不失秩序，是平衡冲突元素的典范。

3) 自由曲线形体

自由曲线形体是受外力作用变化后的几何直线或曲线形体，平衡的打破和规则的破坏使它成为最自由奔放的造型形式，变化多端，视觉冲击力强，因此更容易使观者产生兴趣。

4) 起伏线形体

起伏的线组成的凹凸面可以通过起伏的强弱增加造型的质感和层次。通过改变单一平滑的面或线，令整个立体造型更加生动。

5) 网状线形体

网状形态的线和面或成复杂形态的镂空状形体，游离在虚实之间，给人以流动通透的感觉。这种造型形式既满足了实用性，也富有较强的装饰性。

二、抽象表现

(一) 概念

抽象原指一种主观的人类心理活动，在心理学的理论上，是以具体的感性材料为基础，经过特殊的心理加工，最后脱离、摒弃感性材料的一个过程。在艺术领域中，热抽象的代表人物洛克曾经说过：为了抽象，我们必须首先获得具体事物的具体形象，并把它们从一切存在物和它们的真实存在物所在的真实环境，如时间、地点或其他诸如此类的东西中分离出来。那么不依赖感性经验的抽象思维到底以何为媒介？抽象发生在陈述、表达、交流的过程中，把内心情感用特定符号的形式加以诠释即为抽象。

(二) 形式特征

艺术作品的抽象表现是一种化繁为简的思维形式，对事物基本特征进行提炼，形成具有主观意念的画面，体现人情绪波动的创作过程。抽象表现以与自然界中客观事物形象产生距离为主要特征，使描绘对象与其实质视觉概念相分离，拉远和客观对象的关系。

1. 热抽象

热抽象以线、面、点、色块、构图等纯粹绘画艺术元素表现出内心感受、情绪、节奏等抽象的内容。

2. 冷抽象

冷抽象是由点、线、面等基本元素交叠组成的有一定规律的几何形态或构图形式，也可叫作理性或几何抽象。

冷抽象中还分极多主义和极少主义。极多主义是符号重复密集或线条排列、交错繁复。极少主义和极简主义一致，是简单、明快的单独符号形式。

3. 温抽象

顾名思义，温抽象是介于是热抽象和冷抽象之间的综合表现形式，是冷抽象与热抽象的结合，多以自由的色彩以及几何线条来组合，也叫作冷热抽象。

4. 半抽象

半抽象是不完全抽象的意象绘画，画面中有些具象元素，还有一些无主题、非理性的带有具象痕迹的绘画，也被称为半抽象画。

(三) 表现方法

抽象表现方法大致可分为以下两大类。

1. 提炼客观自然物体的外观特征，之后重新组合

这一类抽象表现形式具有两种倾向，第一种是在艺术创作中以个人对描绘对象的常识、经验和印象作为创作依据，对客观事物的次要特征和偶然因素进行一定程度的削减、消除，使创作结果成为在情感上带有原描绘对象精髓的另一整体。第二种是在创作过程中完全抛弃描绘对象在视觉上的特征，以纯粹的艺术形式进行构成，是一种纯抽象的表现形式。

2. 以自然界中偶然、个别存在的形象特征为创作资料，从中提取特殊元素进行艺术加工，是从客观外形视觉特征中抽取艺术形象的模式

此类抽象表现形式同样包含两种倾向，第一种侧重情感的直接表达，主观意味浓重，因此被称为浪漫的、有机的或热抽象艺术。第二种是描绘对象以规则的、无任何情感的纯元素形态出现，如具有古典风格的几何构成，这样的表现形式被称为冷抽象艺术。

三、装饰艺术

"装饰"在狭义上的含义为装饰这种行为所造成的结果，是指诸如纹样、图案、装饰品等客观事物。而在广义上，其含义是指装饰的行为。

装饰意识的产生，可以说与人类诞生同步，只不过这种无意识的行为在被有意识地利用之前，经过了一个自发的过程。早在旧石器时代晚期，人类便有了审美意识。

中国传统漆工中所涉及的装饰概念，通常是指髹涂于漆器之上的图案纹饰等。观察一件漆艺作品，首先关注的是整体造型，而整体造型作为装饰的载体，随着装饰形式潜移默化地发生着改变。因此装饰对漆艺作品的影响是无形的，它没有改变作品的本质，却让整体气质焕然一新。

(一) 漆艺装饰纹样

髹漆作品上用于装饰的具象或抽象的图案花纹统称为漆器的装饰纹样。中国传统髹漆艺术中，常见的装饰性纹样根据单位结构和视觉效果大致可分为单独纹样、适合纹样、二

方连续纹样、四方连续纹样等。

1. 单独纹样

顾名思义，单独纹样单独出现且有较高独立性。因其单独出现且具有完整性，可造成视觉满足，所以无须与其他元素关联。单独纹样作为漆器纹饰的基本单位，多绘饰于奁、盘、盒、盖、底等较为独立的圆形范围之中。

2. 适合纹样

在某特定形状的整体区域内(如圆形、矩形、三角形、菱形、多边形等)，以某一种类纹样构成的适合于这个特定范围的纹样，被称为适合纹样。适合纹样具有严谨与实用的艺术特点，要求纹样的变化既能体现物象的特征，又要具有独立的装饰美。适合纹样可分为形体适合、角隅适合、边缘适合三种形式，主要有离心式、向心式、均衡式、对称式、旋转式几种。适合纹样外形完整，内部结构与外形巧妙结合，能"因地制宜"，常独立应用于工艺美术装饰上，在漆器纹样中极为常见，多髹饰于大型漆器表面之上。

3. 二方连续纹样

二方连续纹样是由一个单独纹样或以多个纹样组合成一个单位纹样，向上下或左右两个方向反复连续而形成的带状纹样，也被叫作"带状图案"。这种纹样在装饰领域的运用十分广泛，在传统漆艺创作中也随处可见。因其带状的结构，常常被用于边角装饰髹涂于器物之上。

二方连续纹样按基本骨式变化分，有以下几种组织形式。

1) 散点式二方连续纹样

单位纹样一般是完整而独立的单独纹样，以散点的形式分布开来，之间没有明显的连接物或连接线，简洁明快，但易显呆板生硬。可以用两三个大小、繁简有别的单独纹样组成单位纹样产生一定的节奏感和韵律感，装饰效果会更生动。

2) 波线式二方连续纹样

单位纹样之间以波浪状曲线为骨架，起伏作连接，连绵不断、柔和顺畅。

3) 折线式二方连续纹样

此类纹样具有明显的向前推进的运动效果，单位纹样之间以折线状转折作连接。直线形成的各种折线边角明显，刚劲有力，跳动活泼。

4) 几何连缀式二方连续纹样

单位纹样之间以圆形、菱形、多边形等几何形相交的形式作连接，分割后产生强烈的面的效果。设计此类纹样时要注意正形、负形面积的大小和色彩的搭配。

5) 综合式二方连续纹样

以上方式相互配用，巧妙结合，取长补短，可产生风格多样、变化丰富的二方连续纹样，即为综合式二方连续纹样。

汉代漆器中的二方连续纹样如图4-6所示。

图4-6 汉代漆器中的二方连续纹样

4. 四方连续纹样

四方连续纹样是由一个纹样或几个纹样组成一个单位，向四周重复地延伸扩展而成的图案形式。这种纹饰结构在髹漆装饰上同样得到广泛运用，代表作品如图4-7所示。

图4-7 四方连续纹样耳杯

总之，在装饰领域中，由点、线、面这些基础元素构成的纹样即为几何纹样，它们或规则或不规则，形式多种多样，从排列路径来看有点纹、直线纹、菱形纹、波折纹、圆圈纹、旋涡纹、十字形纹、S形纹、方胜纹、方格纹、回纹和三角形纹等。这些单纯简洁的图形往往会以二方或多方连续的形式被运用在髹漆艺术上。通常出现在器物边口、沿线、环底处。战国时期的漆器中有成S形排列的变相龙凤纹饰以及波折纹，这些作为漆器装饰带作用的纹饰以其古怪的结构形式营造出特殊的氛围效果，诸如此类的几何纹样在汉代漆器中也有所发现，有着深远的意味。在工艺美术领域，各门类之间也有着密不可分的联系，回形纹样作为大家熟知的形态最早出现在陶器与青铜器之上，在南方民间有"富贵不断头"的说法，指的就是寓意着吉祥如意的回形纹样雷纹，明清时代的漆艺制品上也随处可见回形纹的踪影。从器物到家具，甚至建筑，回形纹以底纹或边沿的形式反复出现。

(二) 漆艺装饰纹样的题材

纹样又被叫作花纹、花样、纹饰等，是用于装饰的图案总称，内容题材广泛。

纹样以符号象征和审美装饰的功能形式呈现在漆艺作品之上。用作符号象征的纹样，通过特殊形象符号，带有隐喻意味。具有审美装饰功能的纹样，通对过日常事物的艺术加工，描绘在器物之上，是人类情感与智慧的寄托。

线条的运用决定了漆艺作品尤其是漆器的神韵，线条的抑扬顿挫或轻盈流畅赋予了作品生动的张力，配合颜色、构图等元素，营造出奇幻神秘的氛围。漆器精美的装饰纹样变化多端，色泽浑厚，造型题材多样、灵动，是髹漆艺术的点睛之笔。传统漆艺纹样的题材有以下几类。

1. 花草植物类纹样

作为人类最早接触的物质资料，人们对植物的崇拜由来已久。植物题材的纹样在漆艺作品中也是匠人经常运用的。植物造型形态流畅，具有清丽脱俗的气质，用自然界各种花草树木作为漆艺作品上的装饰纹样，同时也是托物言志、借物抒情的表达方式，例如梅、兰、竹、菊等植物纹样都有各自的寓意。植物题材的装饰纹样在历代漆艺作品上频繁出现（见图4-8）。

图4-8　传统漆器上的花草纹样

2. 飞禽走兽类纹样

动物形象也是漆艺作品的常用题材。这些题材有的来源于真实生活，比如家畜家禽，如马、牛、羊、猪等，有的是山林中常见的飞禽走兽，如鹿、豹等。有的来源于神话传说中的神兽仙禽，相关纹样如龙凤纹、麒麟纹、辟邪纹、蟠螭纹等。总体来说，这些题材都以吉祥如意等美好愿望为寓意。如代表四方星宿的四神题材，寓意守护庇佑，是十分常见的漆器纹样；由白虎、龟、龙、麒麟、凤凰构成的"五灵"纹，即"五德嘉福"，是传统的民间吉祥纹样；鱼形纹样寓意"年年有余"；以蝙蝠(福)、梅花鹿(禄)谐音以象征"福禄"；还有我国最为典型的吉祥图案龙和凤等。相关作品如图4-9、图4-10所示。

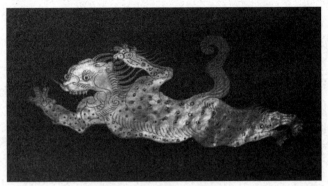

图4-9　唐代金银平脱镶片　　图4-10　战国时期虎头龙纹漆木古琴局部

3. 自然现象类纹样

人类自古喜欢将无法解释的自然力和自然物加以神化。无论是风、雨、水、火，还是日、月、天、地，以此为题材的纹样层出不穷。

汉魏时代漆器中常见的风格各异的云纹，寓意高升与如意。卷云纹是描绘云朵的曲线对称纹样；云气纹是一种用千变万化的旋涡式流畅线条组成的纹样，常与神仙、灵兽等形象结合，作为底纹烘托氛围。元代带有云纹的广寒宫漆盘残片如图4-11所示。

图4-11　元代带有云纹的广寒宫漆盘残片

雷纹，形象来源于雷电，是以连续的方折回旋形线条构成的几何图案。常见的有目雷纹、三角雷纹、波形雷纹、斜角雷纹、乳钉雷纹、百乳雷纹、勾连雷纹等多种类型。

火焰纹也叫作背光，是表现火焰的纹样形式。火焰常作为底纹，具有浓厚的宗教意味。火焰纹样的漆制品在魏晋南北朝以及隋唐等宗教活跃时期十分盛行。

4. 日常物品类纹样

如意纹原是一种法器，梵语称作阿那律，也是中国漆器装饰上的传统图案之一。柄端作手指形，用以搔痒，可如人意，因而得名。按如意形做成的如意纹样，借喻称心如意，与瓶、戟、磬、牡丹等组成民间广为应用的"平安如意""吉庆如意""富贵如意"等吉祥图案。

由菱形元素组合而成的方胜纹，从形象上是从中国古代神话人物西王母的发饰造型演化而来的。由此可见，方胜纹是表示祥瑞的纹样，与其相关的漆器物品多为明清时期所造。

5. 故事场面类纹样

故事场面类纹样，是指在图案中通过描绘当时现实生活与人物活动场面，从而反映社会场景，或者通过场面叙述一个故事的漆器题材纹样。此类纹样元素通常结合出现，给人以复杂、宏大的规模感。此类题材漆器的使用者通常权势较大、地位较高，因此常以贵族、舞姬、乐师、猎人等与场景相应的人物形象为主体描绘对象，点缀以其他题材图案营造氛围、烘托场面，构成伴有亭台楼阁的歌舞奏乐、游乐玩耍场面，或带有花草树木的车马出行和狩猎活动场面。以楚漆的漆瑟为例，从器物上的漆画残迹隐约可见人物、云气、羽人为主的升仙图以及舞乐、宴会、狩猎等场面，以流畅飘逸的曲线线条描绘，形象栩栩如生，色彩丰富，生动地展现了贵族社交与日常活动，充分体现了当时漆器装饰绘画的成就。漆器狩猎场面纹样如图4-12所示。

图4-12　漆器狩猎场面纹样

6. 题材结合类纹样

汉代漆器经常以云纹和兽纹相结合，构成单独的纹样形式，统称为云兽纹，如云龙纹、云鸟纹等，如图4-13所示。也有云纹与其他题材纹样相结合的形式，如云气纹、云雷纹、云火纹等。

图4-13　漆器中植物与走兽相结合的纹样

由于历代出土漆器上诸如云兽纹这般结合形式的纹样复杂丰富，这一称呼所指代的纹样形式实际上是十分宽泛多样的。

(三) 装饰意象的语言特征

装饰意象的语言特征主要有以下两点：①不以追求单纯再现客观事物为目的，而是要通过对现实中存在的客观事物进行深入研究，进而提炼、掌握其精髓。②注重多种装饰元素的整理及有机结合，在视觉和文化上丰富其内容。

繁复的点、线、面、形体、色彩、肌理等造型因素的结合，促成了意象语言中的自我表现性。作为最能突出风格的表现性造型手法，装饰绘画意象语言时刻在突出一个"变"字，通过变形拉伸等艺术手法形成特殊的装饰性视觉享受。这些富有美感的艺术创作脱离了客观的约束，为了凸显意象表达语言，反复对形体进行总结概括、对比提炼，使客观事物更具有引人入胜的审美效果。

事物的形体与色彩是对立而互补的存在，如同人穿衣戴帽一般，需要合理搭配。整体偏于细腻严谨的造型就要配合质朴温润的色彩风格；若在色彩上有强烈、丰富甚至大胆的尝试，形体的表现上则要相应使用夸张方式。

在髹漆艺术范畴内，随着高科技的介入，数码设备辅助艺术设计的普及，不但方便了设计制作，同时也在不断地形成新的视觉观念与新的艺术形式，打破以往各个方面的单一化，在很大程度上给予了人们新的体验与认识。

第二节　立体漆艺的表现方式

一、漆艺的多维度表现

（一）空间

空间赋予了艺术作品层次，更是绘画当中不可缺少的元素之一。它能够在从视觉传达上影响作品所要传达的思想情感，具有极强的表现力。空间是最能够将艺术家的复杂情感释放出来的途径，也是能够迅速调动观者参与感的方式。空间表现方法若得到充分合理的运用，能极大地增强艺术作品整体视觉传达效果和文化感染力。空间表现力较强的作品如图4-14所示。

图4-14　《矛盾体》　刘也

1. 物理空间

事物的运动为物理空间的表现，物理空间为存在于现实中的空间，是客观存在、相对固定的，也叫作"实空间"。

2. 心理空间

静的运动为心理空间的表现，心理空间是反映现实并加入自己的想象所构成的，其实质是并不存在但能感受到的空间，也叫作"虚空间"。

物理空间相对心理空间而言更容易被大众理解，而心理空间中物理空间的概念是不存在的，而是强调空间是由于被诸多综合性因素所激发而引起的视觉感受，并不是单纯内容上的"没有"。心理空间其实就是人的视觉感官效果，我们在文中提及的也是这种带有艺术加工的空间概念，即空间感。

对空间的理解与运用在我国有着悠久的历史，在旧石器时代就已现雏形；原始社会出现了实用的方形、圆形的住所；商代官室以严谨著称；唐代以木质结构的空间表现为代表；宋代有提高采光度的减柱法等。

在漆艺创作中，空间效果的营造通常是通过多个漆艺作品的组合陈列来达到的，通过体量、数量或形式上的变化组合，完成从量变到质变的转换；借由物理空间中漆艺作品的陈列，构建出观者的心理空间。

(二) 陈列设计

"陈"意为摆放，"设"为设置、设计，综合其含义，意为设计出用于摆放的物品，也可以说是摆设、装饰，属软装范畴。由于具有动词和名词的两种属性，不难看出陈设在各个方面定义的宽泛性。从艺术角度来看，它传达的信息为：通过摆设进行装饰。

以漆髹艺术方式呈现的陈设，不论是"陈设物品"还是"陈设风格"，在手工艺、绘画以及环境设计等艺术领域中具有十分重要的作用。相关陈设如图4-15所示。

图4-15　带有漆艺艺术特征的产品陈设

二、漆艺元素与空间表现

(一) 环境空间设计的基本内容

环境空间设计是以空间为主体、以结构的合理规划和优化环境感受为设计目的一个艺

术门类。其包括空间设计、空间的划分、空间的限定因素、空间之间的组合与衔接、空间形态以及空间性格等方面。

概括来说，我们一般通过宏观定位到微观调整的方式来表达空间，以界面划分整体结构范围，再以艺术手段作用其中。

1. 界面

界面是用于划分空间结构范围的概念，以四周墙面、天花板、地面等形式存在，而对这些界面的规划设计，能够从整体上展现空间的视觉形象和气场。因此，综合考率界面在各个方面的实用性和艺术装饰性是空间环境设计的基础。

2. 光照与色彩环境

光线的照射方式以及周围的色彩影响是空间构成的两个基本元素。空间中的光线大致分为自然光和人造光，下面从这两方面加以分析。

1) 自然光

对自然中的正常日光照射加以利用，整体效果由客观空间的结构决定。

2) 人造光

人造光又分两种形式。

(1) 功能光照。功能光照以人工发光手段解决，如阴天或夜晚时的人工照明。

(2) 美学光照。美学光照是为凸显客观物体的某些特质，如质感、颜色、形体等，所使用的人造光线。通过美学光照的方式，形成不同程度的明暗、强弱对比，使之具有符合照明美学的艺术感。

无论采取何种方式的光照方式，都要以不影响视线、节约能源、提高整个空间结构的实用性和审美感为原则。

空间环境中包含的各类因素作用于整个空间环境后所形成的主要色彩基调即为此空间中的色彩环境。由此来看，影响色彩环境的因素是方方面面的，如空间自身基础色、光线、摆设色彩等。

(二) 现代漆艺在环境空间设计中的作用

1. 丰富空间层次

面与面之间的组合形成了空间，室内空间设计与环境氛围的营造离不开对界面这一元素的精心设计。髹漆工艺以隔断形式对环境空间进行规划整合，赋予室内空间环境浓厚的人文气息，从而增强了空间区域的表现力和感染力。

2. 作为活动界面的空间分割

我们平日里接触较多的漆艺元素与现代室内设计的结合形式，是在整体的空间中，以孤立的漆器个体划分环境格局，如雕塑形式的漆器、大型的髹漆壁挂、漆器家具等形式，都是兼顾实用性、装饰艺术性以及文化性的典型表现形式。其中漆器家具的效果和口碑格外突出，以漆器屏风为例，因其自身胎骨的造型就已经具有空间结构感，再加上普遍较大的体量和独特的展陈方式，为漆艺创作提供了自由广阔的空间，因此被广泛运用在空间设计之中。漆艺家具在空间环境中有规划地错落陈列，从而形成某种程度的心理分割，对环

境趣味和空间感知提供了帮助。

3. 对环境的局部和细节调整

当代髹漆艺术除了在整体结构上有利于空间环境规划和整合，还可以通过局部和细节调整在空间层次的丰富上起到一定的作用。例如，通过色彩的对比、肌理质感的差异等方式形成范围界限。这些细节的变化所形成的界面，作为底色或衬托被应用。传统髹漆色彩具有中国文化特色，可以点缀空间环境，强化其艺术表现风格，增添趣味性。肌理质感的差异，可以通过材料或肌理表现出来，形成或呼应或对比的效果，例如，盆栽的生命感与漆器的温润感之间的呼应，亚光的地面或墙体与光亮漆器家具的质感对比。

4. 传达文化内涵

现代漆艺源于传统大漆艺术，传统大漆艺术深厚的文化内涵对现代漆艺有着巨大的影响，将漆艺作品放置在公共空间中，对空间和环境的文化底蕴有很大提升。

(三) 漆艺家具

漆艺家具最早可追溯至宋代。由于当时手工业的发展加上髹漆艺术的厚积薄发，导致社会需要与审美需求发生变化，诸多因素促成了漆艺家具诞生。漆艺家具将漆艺的日常实用性和艺术装饰性结合得恰到好处。古代的漆柜如图4-16所示。

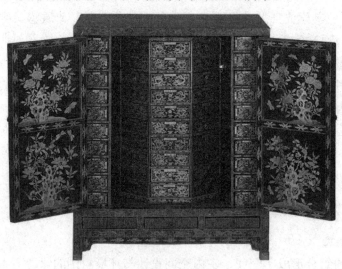

图4-16　漆柜

木质材料广泛用于传统家具以及髹漆胎体材料，在漆工艺发展史上起到至关重要的媒介连接作用。木质材料经过大漆的髹涂后，除了视觉上美观，还具有防腐、防潮、耐酸、隔热等效果，极大满足了家具在实用性上的要求。

目前，我国的漆艺家具将当代空间设计与传统髹漆工艺相结合，在保留了传统文化特色的同时将新兴观念与技术融入其中，空间的三维立体形式是传统文化当代化的载体，也是漆艺文化传承与发展的新道路。

家具设计与髹漆艺术元素的结合，在满足人们物质文化需求的同时，在设计理念上使传统和当代达到了某种平衡。在当代髹漆家具的表现风格上，以中式风格的设计较为突

出。如我们熟悉的案桌、椅、柜、架等传统家具,陈列于日常的生活空间之中,能够营造意境,渲染氛围。

(四) 具有漆艺元素的空间设计实例

1. 屏风

在我国,屏风起初作为皇家权力和威严的象征出现在历史的舞台上。距今三千多年的周时期屏风开始成为宫廷专享的物品,这种情况一直延续到后来的春秋战国、两汉时期。长沙马王堆出土的髹漆屏风被后人所熟知,如图4-17所示。后来屏风作为具有中国工艺特色的艺术品广为流传,成为具有国际声誉的东方工艺品的代表,时至今日依然很受欢迎。

屏风在实用方面具有隔离、遮蔽等功能,在造型艺术方面具有美化空间、烘托氛围、提升威严感、对整体空间重新规划等功能。这也是屏风为皇族和贵族所钟爱的原因。

图4-17 马王堆彩绘漆屏风

1) 屏风的种类

传统的屏风依据整体结构大致分为座屏和折屏两大类。

(1) 座屏风。座屏风是有底座立于地面的不可折叠式屏风,也称为插屏。座屏风本身在结构和型号上也有差别,体量较小的可置于桌、床前。

(2) 折屏风。折屏风是呈多扇形式折叠立于地面的屏风,也称为围屏,是人们熟知的一种结构形式。

屏风经过不断的发展演变,结构、功能以及大小的改变使屏风的品种逐渐增多,如床屏、梳头屏、灯屏、落地屏等,不胜枚举。大型屏风所展现出的高贵使其成为大型开阔公共场所的首选。漆屏风因其具有厚重的文化内涵和独特的艺术魅力而获得越来越多人的喜爱。以天然大漆作为原料进行髹涂装饰的各类结构屏风即为漆屏风。

漆屏风是中国历代漆艺作品中的精华所在。屏风作为漆器的创作载体本身就具有结构复杂多变、规模较大的特质,而髹漆艺术形式多样、色泽浑厚、整体精致、富丽堂皇,是最能够体现屏风内在魅力的工艺方法。

2) 传统漆屏风的装饰技法

传统髹漆的大多技法都适用于漆屏风的制作，如质色、彩绘、磨绘、莳绘、变涂、镶嵌等，也可根据创作需要，将技法结合使用，选择主、次表现形式进行创作。技法间的融合、渗透可使其工艺层次加深，表现力加强。可以说漆屏风的工艺手法是对髹漆技法的整合。因其创作载体较大，有更自由广阔的艺术创作空间。漆屏风自身结构也有利于最后的展陈，能够有效制造陈列氛围，从全方位的角度给予观者感官上的享受。

3) 漆屏风的发展演变

古时候，根据使用者地位的高低屏风有着截然不同的制作标准。皇室贵族对屏风的材料和工艺的要求极其严格，使用琉璃、云母、水晶、玉石、金银、翡翠、象牙等价值连城的材料，其制作成品错彩镂金、富丽堂皇。

民间屏风大多追求实用性，由于生活条件的局限装饰性被淡化，大多简易朴素，素屏风或简单描绘的样式居多。

当代家具迎来了风潮的回归，复古款式大行其道，传统漆艺家具日渐流行。随着现代室内环境装饰的变化，漆屏风在材料内容、造型设计、装饰工艺、使用功能等方面都有了新的创新和发展。

在制作工艺上，当代漆屏风在保留了传统工艺的基础上，又融入科技力量，采用半自动和自动化生产方式，例如以喷绘代替手工髹涂，提高了生产效率，但同时也带来了千篇一律的艺术效果的弊端。在材料上，合成和半合成的媒介取代了天然大漆，在发色、晾干速度和成本等方面有所优化。

2. 壁饰

壁饰设计已经被归类于环境艺术的范畴，是与建筑、室内环境紧密结合的艺术。壁饰，是壁与饰的结合，是通过工艺手段完成的装饰。它是一种涉及多种学科的综合艺术，它依附于室内环境而存在，却又有自己的个性。它是壁画的一种，比壁画尺寸小，观者处在较近的位置观赏，室内陈设性强，是具有独立性的室内装饰艺术。由于使用不同材料，呈现或古朴或清雅的效果，在表达量感、力度以及气势方面有其自身的优越性。

1) 壁饰的种类

壁饰从制作方法上可分为工艺型壁饰和雕刻型壁饰；从建筑环境来说，可分为功能型壁饰和纯装饰型壁饰；从造型语言来说可分为写实型壁饰和抽象型壁饰。

(1) 工艺型壁饰。先由画家设计草图，画面的效果通过工艺手段来体现。这类壁饰因其材料、技法的不同呈现多种艺术形式，如毛织壁饰、彩锦绣、彩陶、彩色玻璃壁饰等。

(2) 雕刻型壁饰。雕刻型壁饰是在一定厚度的平面上用雕刻的手法制作的壁饰。它包括木雕、砖石雕、沙雕、泥雕等各类材料的浮雕壁饰，是介于绘画和雕刻之间的一种艺术形式。它没有孤立突起的高点，而是与底板保持完整的平面性，因此能够适应多光源的环境。它具有极强的建筑性，不会因为形象的凸起而破坏墙面的平整。

(3) 功能型壁饰。功能型壁饰是在装饰、美化室内环境的同时又具有一定实际功能的壁饰。一般分为两种，一种是具有一定使用价值的壁饰，如悬挂于墙面的置物架，在结构上有存放物品的功能，在造型上和色彩上又装饰了环境；另一种是说明指南型壁饰，如一

些厅堂中悬挂的有纪念意义或指南索引作用的壁饰，其注重的不仅是说明其意，也能摆脱传统画箭头的方法。

(4) 纯装饰型壁饰。纯装饰型壁饰在整个室内壁饰中占据相当大的比重，主要用于美化、点缀室内环境。纯装饰型壁饰重视形式感与色彩和室内格调的和谐，在表现手法和风格上要有装饰趣味，有时甚至只是为了构图和造型的需要而设置。纯装饰性壁饰更重视材料和工艺制作技巧，在某些方面强调其与室内其他构件的融合。

(5) 写实型壁饰。写实型壁饰或称具象壁饰，就是运用现实中的具体形象来制作的壁饰。它追求的是自然地再现生活和表现人们的思想感情，但并不是将现实中的空间感、进深感完全真实地再现出来，表现的是在现实中有一定识别性的具体形象。它不抽象，但有一定的形体概括，如制作一件花卉的壁饰，在造型上可以让任何人认为它是花，人们却不知是具体的哪种花，是经过概括的形象。

(6) 抽象型壁饰。抽象型壁饰的表现手法有两种，一种是几何形的抽象，即用理性归纳的方法，对自然形态进行概括、简化，舍弃不必要的具体细节，保留最能体现其特征的局部，构成抽象形态；另一种是将分解的局部形象重新组合，就是将自然原型中最能体现特征的局部分解为若干个单元形象，这些单元形象经过夸张变形后，再重新组合成一个抽象的整体形象，但局部仍有具象痕迹，因此只能算半抽象。

2) 壁饰的作用

作为环境整体中的一个有机组成部分，壁饰不仅有着物质职能，也同其他艺术品一样有精神职能。它的物质职能是指壁饰要配合室内的墙面共同构成环境空间，它的精神职能是指壁饰要通过室内和自身向人们宣示一种精神意识。

总之，一件成功的艺术品是整体空间的灵魂和平衡点，它依附于环境并能体现整体环境的风格特征、文化品味。在现代建筑造成的机械性、纯理性、单调性的今天，极富人情味和极富诗意的漆艺装饰形式是一个理想的优化环境的方式。

第三节　新物质媒介的尝试

材料是人类赖以生存和发展的物质基础。它存在于我们生活的各个角落，在人类发展史上有着举足轻重的作用。20世纪70年代人们把信息、材料和能源誉为当代文明的三大支柱。"材料"一词，最早源于拉丁文，意为"物质的"。材料的物质属性是与生俱来的，是先于人类制作工艺而存在的。所以材料是一个宏观概念，是一个泛指的词汇。日本的历史学家曾经用材料的发展变化的时间段来总结人类发展的各个阶段，由此看来材料的发展变化在某种程度上与社会文明的发展相关，同时说明材料自身的发展也经历了一个循序渐进的过程。

正如材料的发展历程，髹漆工艺材料的发展也经过了由工到艺的缓慢变化。新石器时代漆器出现，以简单的朱红髹涂为主。"舜作食器，黑漆之；禹作祭器，墨染其外，朱

画其内。"进入奴隶社会漆器装饰作用加强，商代出现镶嵌材料，周用于礼器。春秋漆器中开始运用丰富的色彩，但整体依旧以"朱画其内、墨染其外"为主，形成醒目的时代风格。战国、秦汉时代漆器注重黑红两色的强烈对比与层次变化，形成了中国传统漆器经典的艺术风格。唐代髹漆材料日益丰富，技法日趋完善，螺钿、金银平脱、雕漆等诸多门类，展现了当时的社会面貌。宋代作为髹漆工艺承前启后的年代，以雕、剔、填、戗等工艺闻名。元代多为素色漆器，雕漆以剔红为多，另外也有充满生机的螺钿镶嵌作品。明清髹漆工艺蓬勃发展，雕漆、剔犀、戗金、螺钿、百宝嵌等材料工艺争奇斗艳，作品极其华丽。

一、胎骨材质

髹漆艺术中使用的媒介，从天然形成的到人工合成的，都不能脱离依附物而独立进行创作，需要有适宜材质的胎骨参与其中。漆艺胎骨材料不胜枚举，传统的材料有木、竹、陶、瓷、纸、皮革、金属、骨、甲、角等，树脂作为当代新兴的材料也被用于漆器胎骨的制作中。胎骨经过复杂的髹涂装饰后才能成为漆器。

1. 木胎

漆器的胎骨材质，除了在材料成分上要与天然大漆相融合，还要兼顾稳定性和可塑性。胎骨以及裱布就好比人身体的骨架。以常见的木质胎骨为例，可选用杨、柏、桦、枥、红木、银杏、泡桐、核桃木等不同种类，根据不同器形工艺和使用需要，选择适合相应工艺的木材质地。无论何种木材，整体材料的干燥情况是非常重要的，木器器物形体稳定是确保漆器质量的关键。木材本身特性、存放环境等都是影响其干燥性的原因。为避免前功尽弃，一定要格外注重木料干燥的环节。

2. 竹胎

"漆之为用也，始于书竹简"，由此可见竹与漆的渊源之久。汉代以编织的竹篓作为胎骨，也以整块或其他形式用于漆工之中。在日本竹胎被称为兰胎。

3. 陶胎

陶瓷作为一种历史悠久、属性稳定、具有民族特色的材料，是漆器胎骨稳定的保障。一般以低温素烧坯作为漆器胎体，如需要更加稳定的属性，可使用高温烧制陶胎。在髹漆创作过程中，也可一改整体包裹式髹涂，只在器皿内部或外部做漆装饰，裸露出陶瓷质感，加以对比。

4. 纸胎

唐代纸作为胎骨出现在髹漆领域中，以糊裱方式用于佛像胎的制作。除整张糊裱的方式外，还可以制成纸浆进行胎体制作。

5. 皮胎

皮胎始于战国，常以盾牌的形式出现，用于舞乐道具。皮胎作为日用漆器出现在明清时期，以马、牛、羊等皮为原料，混入猪血灰制成灰皮，再经过髹涂等繁复的艺术加工，最后成器。

6. 新型材料

随着科技的进步，更多的化工合成材料应运而生。树脂、塑料、玻璃钢等新型材料，与传统漆艺胎骨材料相比，除了兼具传统材料的优良特性，还降低了制作成本，具有更强的稳定性和造型能力。在作品的体量上，与传统材料相比，新型材料能够达到更大的规模，拓展了漆艺的艺术门类；在作品造型风格上，可以与当代的题材更好地匹配，是传统与工业的一种完美融合。

泡沫、酚醛树脂、钙塑胎等新型材料也可作为漆器胎体参与创作。

二、漆艺的艺术表现形式

(一) 色彩

色彩综合体现了髹漆艺术品整体的明度、色相和色度。色彩在具有装饰性的同时还具有符号和象征意义，其作为视觉审美的核心要素，通过影响观者的视觉感受，改变观者情绪状态。

髹漆所用原料，起初就是从天然漆树采割的汁液。天然漆液是呈乳白色的浓稠液体，遇到空气则氧化为深色，按氧化程度形成深浅递进的棕红色，经过多层髹涂和彻底阴干后为黑色，人们常说"漆黑一片"指的就是天然大漆。

作为我国历史悠久的艺术表现形式，集形、色于一身的髹漆艺术有着自身独特的成色效果。纵观我国髹漆发展历史，大漆色泽变化浑厚微妙，质感光鲜亮丽，总体以深邃的红与黑为艺术印象。器内多髹朱红漆，外壁多黑漆，在局部的处理上常用黑底红纹。润亮的红配以内敛的黑色，使器物整体散发含蓄内敛、大方庄重的高贵华丽气质。漆艺文化经过演化发展，其色彩也经历了质色到变涂的过程。漆艺物品的设色经过数千年的岁月洗礼，最初由河姆渡漆碗的黑与红，演变成缤纷五色，最后又回归到了质色这种基本色调上来。

随着大漆媒介的加入，在色彩上，髹漆已经不仅仅采用黑底绘红的单纯表现方式；新材料的出现为漆器带来了视觉上的强烈冲击，为了以更加夺目的色彩吸引眼球，使自身更加富丽堂皇，金、银、赭、褐、蓝、绿、黄、白、灰等数色并用的彩绘漆器登上了舞台。传统的漆黑色成为微调、平衡诸多色彩的媒介，与浑厚饱满的新色彩融于一体，浑然天成地呈现在大众视野下。经历这来来回回的审美价值演化，髹漆艺术还是回归于素髹质色的质朴典雅，传统的黑与红始终是代表髹漆文化的标志性配色，中国髹漆艺术也以此为符号贯穿于整个历史。

(二) 肌理

单种或多种媒介通过稀释混合或外力挤压后产生的生物或化学反应，以此种手段达到的艺术效果被称为肌理，它是一种由综合技法与综合材料相互作用而产生的效果。在绘画基础课中所说的"笔触"就是一种制造肌理效果的方式。肌理是一个十分宽泛的概念。不同种类的材料特性决定着不同艺术门类的肌理效果。

漆艺中，可用于制造肌理的材料不胜枚举，再加上其他可影响效果的因素，如漆料的颜色搭配、厚薄对比以及最后对质感的处理等，都能增加画面的绘画艺术效果，成为具有视觉个性的髹漆艺术作品。

髹漆作品中具有强烈艺术表现力和视觉冲击力的肌理处理方式，在某些特定领域甚至比造型色彩更有个性，更能调动观者的积极性，激发其共鸣。除了对视知觉产生强烈的冲击力，肌理的运用同时也能展现创作者别具一格的艺术气质。由此可见，笔触和肌理在漆艺的表现手法中有着重要作用。

在一幅髹漆作品中我们不能一味地强调肌理效果具有的视觉冲击力，还要统筹考虑与其他因素的搭配，在做到收放结合、刚柔并济的基础上，配合色彩以及造型，综合形成最后的丰富效果，创造出具有独特风格的艺术韵律。材料技法之间互相依赖和补充，带给漆器巧妙的艺术效果。相关作品如图4-18、图4-19所示。

图4-18 《墨景系列六月》 阮界望　　图4-19 实验漆艺作品《表情系列》 阮界望

(三) 镶嵌材料

古代漆器以黑、红两种颜色为主，黑漆、朱漆虽然都很美，但仅仅两种色彩未免单调了，于是画家于自然中就地取材，利用漆的黏性，将炫白的蛋壳，富丽的金、银，五彩的贝壳粘上漆贴于漆板上。这些多彩的材料与厚重的黑、红之漆相互映衬，从而丰富了漆画的色彩表现。

作为髹漆艺术的装饰材料自然也不少，例如蛋壳、螺钿、金银、玉石、竹木等。它们作为髹漆艺术的辅助材料参与创作，多用于磨绘、镶嵌，在视觉效果上给予髹漆艺术作品更多的可能性与表现力。奴隶社会时期，带有镶嵌工艺的漆器是当时奴隶主权力地位的象征。光怪陆离的艺术效果甚至使得这些辅助材料喧宾夺主地占据了大漆本身的存在感。但回归到漆艺的本源，辅助材料归根结蒂是对传统髹漆艺术技法的补充。

1. 蛋壳

提到漆艺中的镶嵌材料，首先想到的就是蛋壳。由于天然大漆材料本身的发色问题，加上大漆在阴干过程中温湿度的影响，漆膜在完全阴干之后的整体颜色没有纯粹的冷白色，而白色蛋壳的加入很好地解决了这个问题。在后来的髹漆材料应用中，也有将钛白粉作为冷白色的媒介，但与蛋壳镶嵌相比还是缺少了一丝艺术韵味。法国漆艺家简·唐纳德最早将蛋壳材料应用于漆画，并呈现意想不到的视觉效果；后来由于越南磨漆画对我国漆器文化的影响，我国在20世纪30年代也开始了对蛋壳镶嵌的探索。

作为日常司空见惯的材料，蛋壳取材方便，质地坚硬，作为材料出现在漆艺作品中会有自然的龟裂效果，漆色从裂缝中漏出，在创作时可通过控制蛋壳龟裂的疏密以及碎裂蛋壳间的距离来达到想要的明暗效果。蛋壳的白与大漆的黑，形成单纯朴素、宁静雅致的艺术效果，将漆文化的神韵淡淡地散发出来。

可用于髹漆镶嵌的蛋壳种类有很多，鸡、鸭、鹅、鸽子、鹌鹑等的蛋壳各有特点，根据其自身的特性和艺术效果的需要，都可以用于创作之中。

1) 鸡蛋壳

鸡蛋壳薄厚适中，有白色和肉红色之分，由于髹漆中对冷白色的需要，白色鸡蛋壳应用比较普遍，一般提到的髹漆蛋壳镶嵌指的都是白色鸡蛋壳。

2) 鸭蛋壳

鸭蛋壳较鸡蛋壳略厚，一般呈现淡淡冷绿色，应用在漆艺中有温润如玉的视觉效果，多与白鸡蛋壳混用。

3) 鹅蛋壳

鹅蛋壳体量较大，质地也较厚，色彩最白，可用于厚镶嵌，有刚直粗犷的视觉效果。

4) 鹌鹑蛋壳

鹌鹑蛋壳体量最小，质地最为轻薄，具有独特花纹，通常应用在精细小巧之处。

总之，蛋壳的特性决定了它的可操作性，通过镶嵌形成的层次效果是独特的，雕塑的厚重感和植物的轻盈感都可以被形象地塑造出来。运用正反嵌、着色嵌以及多层嵌等镶嵌手法，形成不同的纹理效果，或直接碾碎成粉，铺撒于画面之上，达到理想效果。

蛋壳在进行镶嵌之前，还需要进行相应的浸泡处理，将附在蛋壳内壁的薄膜去除。如忽略此步骤，在刷漆黏合的过程中，黏合的只是内膜，阴干后蛋壳便会脱落，由此引起的画面效果问题补救起来相当麻烦。在创作过程中，因自身呈现的色泽不同、粘贴时按压力量不同，蛋壳会形成特有的层次变化。为粘贴好的蛋壳髹涂上相应的漆色，经过打磨推光，会呈现千变万化的龟裂、开片状的肌理效果。

2. 螺钿

早在远古时代，贝类既是装饰也是货币，是价值的物化表现，更是权力与地位的标志，常作馈赠、赏赐之用。螺钿作为漆艺材料被用于制作髹器起源于商代。西周时期也有一定数量的螺钿漆器。到了秦汉时代，青铜器的盛行为螺钿材料的应用提供了新的胎体，当时常将贝壳打磨至平滑光亮，用于表现鸟兽等图案，装饰于桌、椅、镜甚至青铜器之上，由此发展出了七宝、列宝、杂宝等与髹漆相结合的螺钿镶嵌方法。到了魏晋南北朝，

由于权贵之间攀比争奢盛行，螺钿漆器的地位更加尊贵，从而促使其进一步发展。在南朝，漆盘之上还会用蚌壳作为装饰。

隋唐之际，由于社会繁荣，绚丽奢华的螺钿镶嵌工艺自然大行其道，取得了空前的成就，无论是木底还是漆底的螺钿镶嵌工艺都发展得更加完善。扬州的脱胎干漆、金银平脱、螺钿镶嵌等工艺技法在唐代已较为成熟，漆器被列为二十四种贡品之一。

结合目前出土实物及文献的记载，元代以前的器物均以厚螺钿镶嵌为主；从元代开始，厚、薄螺钿兼而有之。北京元大都后英房遗址中出土的嵌螺钿广寒宫残片，是国内唯一一件元代嵌螺钿漆器。明清时期是螺钿髹漆工艺的发展和繁荣时期，也是木地螺钿镶嵌工艺发展的兴盛时期，此时螺钿镶嵌技艺在整体上有了长足的发展，薄料出现，厚薄相应的形式为清代螺钿镶嵌的趋势。明清时期代表作品如图4-20所示。

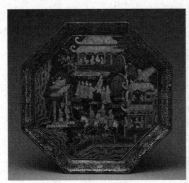

图4-20　(明早期)黑漆镶螺钿学士图八方盘局部

从镶嵌工艺技法上看，螺钿镶嵌大致可概括为三大类，即硬钿、软钿以及镌钿。每一个类别中还可分出若干种类。

1) 硬钿

选用较厚材料的螺钿，又称"硬螺钿"，还可细分为如下类型。

(1) 厚片硬钿。以厚材料的螺钿镶嵌后，进行髹涂研磨。

(2) 薄片硬钿。以较薄材料的螺钿镶嵌后，进行髹涂研磨。

(3) 衬色甸嵌。将不同色漆髹涂于软螺钿下，颜色可透过纤薄的贝壳呈现出斑斓的色彩。这种技法即为衬色甸嵌，以整体为单位，因此是厚材料的一种。

(4) 硬钿挖嵌。先将漆膜髹涂好，再以雕填的形式抠挖出螺钿区域进行镶嵌。

2) 软钿

将较厚的螺钿经过人工加工制成薄如纸的螺钿纸，即为软螺钿。

点螺是一种典型的软钿镶嵌手法，兴于江苏扬州。其用自然色彩的夜光螺、珍珠贝、石决明等材料精制成薄如蝉翼、小如针尖、细若秋毫的螺片，用特制的工具一点一丝地点填在平整光滑的漆胚上，经过精致的髹涂工艺，使产品具有色彩绚丽、随光变幻的艺术风格。此工艺兴于唐宋，盛于元明，至清初达到炉火纯青的程度。"点螺"又称"点螺漆"。

3) 镌钿

镌钿又名浮钿，即把厚螺钿雕刻成浮雕花纹。

工业的进步加上文化的共融，使当代漆艺作品中的螺钿镶嵌已经不仅仅停留在单一

的平面性和装饰性，而是出现了更多带有西方绘画性的螺钿镶嵌作品，如图4-21、图4-22所示。在这些螺钿镶嵌的形象中，通过不同贝类的不同颜色，形成冷暖、明暗的对比，使其有了更多的立体感和真实感。

图4-21　具有绘画感的螺钿镶嵌青蛙中岛敦子

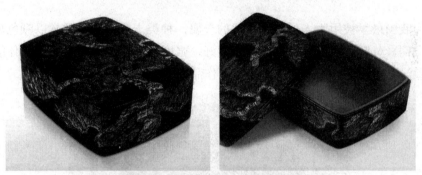

图4-22　具有绘画感的螺钿镶嵌漆盒

3. 金属

作为与大漆结合的材料，金属无明显异常的化学反应，比其他材料具有更高的稳定性，可塑性、延展性也很强。金属在髹漆工艺中的应用使创作过程更为便利，空间更为自由。

传统的金属在髹漆中多用于镶嵌，如金银平脱。戗划类技法中也经常涉及金属材料，如戗金、戗银，以金属感的线性元素表现画面。类似的方法还有嵌丝法，以光滑的各类金属板或木板、石板为载体，用相应材料的金属丝，围圈缠绕成各式纹样图案，之后经过髹涂打磨，裸露出金属线条，通过线条的流畅、顿挫来体现神韵。这种类似于景泰蓝的利用金属线分割色彩区域的工艺，由于大漆的加入，又多了一份浑厚神秘的色彩。

在当代漆艺作品中多以质地轻薄的金、银、铜等金属类型的箔贴敷于漆面进行创作，可制造出或平滑光亮，或斑驳起伏的质感效果。更为先进的做法还有操作复杂的金属腐蚀髹漆技法。

作为漆艺创作中的传统材料，金属材料与大漆的结合工艺最早出现于秦，后以其无可取代的特质传承至今，其利落、硬朗的特性，作为当代漆艺创作中能够充分展现时代特点的材料种类之一，在髹漆创作中被广泛运用。

金属是一个宽泛的概念，除了成分单一的金属，合金材料也是金属材料的一种。作为髹漆金属材料，除了我们熟悉的金和银，还有铜、铁、锡等。在使用金属进行髹漆艺术创作之前，要对其发色、属性、功能等方面进行了解，这样可以帮助我们更准确、更清晰地

控制作品的视觉效果,"因地制宜"的使用才能够让金属效果在髹漆作品中焕发神采。

可用于髹漆的金属种类与特性如下所述。

1) 金

金一般呈金黄色,其成色随纯度加深,稳定性强,不易腐蚀。由于具有极好的柔韧度,非常易于锻造加工,在金属中价值连城。因质地过于柔软,无法加大体量用于漆器中,因此通常在体量较小的器物中出现,如宋代剔红漆器的胎骨。另外,金箔在当代髹漆艺术中被广泛应用。

2) 银

银整体光泽冷峻、清冽,泛白色,故而也称为白银。银的纯度越高,质地越软,接触空气易氧化发黑。常以贴箔的方式应用于漆艺,或成薄片状,如金银平脱。

3) 铜

铜作为我国最早被用于人们日常生活的金属,种类十分庞杂,通常以颜色加以区别,如青铜、白铜、黄铜、紫铜等。铜的延展性好,强度高,熔点低,是漆器胎体的好材料。经过大漆髹涂可阻止铜氧化变色。铜丝镶嵌作品如图4-23所示。

图4-23　铜丝镶嵌作品

4) 铜镍合金

铜镍合金韧性好,易锻造,耐腐蚀。藏族饰品中的藏银就是白铜,白铜是以镍为主要添加元素的铜基合金。

5) 铜锌合金

铜锌合金强度高,硬度高,耐腐蚀,适合于铸造。

6) 锡

锡的直观色感类似于白银,但与银相比不易被氧化,因此后来被应用于戗银等工艺中。锡的延展性好,明清时期被用作胎骨。

7) 铁

铁在日常生活中最为常见,铁的质地坚硬,但延展性差,质地较脆,易腐蚀,可用作胎体。山东和无锡均有汉代的铁胎漆纺、漆壶等出土。

4. 骨石类材料

骨石类材料即动物骨骼和石料。因其天然且坚硬的特性，常被用于漆艺胎骨的制作，如鹿角、牛角、动物骨骼、玉石、理石等。又因骨石类材料有着不同的性能，可结合大漆材料与技法，拓展出更多的应用范围。

骨石类材料因其质地所呈现的不同效果，在创作时更强调立体与质感。在操作上，多用螺钿与玳瑁等镶嵌手法。

(四) 其他材料

除了以上比较典型的材料，还有很多其他材料可用于髹漆，涉及领域广泛。植物的根、茎、叶、花，动物的皮毛，小型昆虫标本，纤维材料，如棉、麻、丝等，或者绳、网、布等织物，咖啡屑、陶泥、废纸、雕塑油泥、树脂黏土等都可以成为漆艺材料。在漆艺装饰品创作中，还可以将漆艺辅助材料用于创作，如瓦灰、砂子、石膏粉、立得粉等，可以用它们进行雕刻和堆砌。五花八门的材料形成了风格各异的表现形式，丰富了漆艺装饰品创作方式。

我们衷心期待更多的能超越传统材料而又不失去漆艺固有特色的新型材料的出现，同时也应努力发掘、整理、利用中外传统的漆画和漆器的表现手段和制作材料。任何一成不变的守旧思想与无视传统、无视漆艺自身特点的所谓创新思想都会严重妨碍漆艺的发展。

第五章
大漆的材料工艺与表现

第一节 从髹漆实验认识漆艺

髹即刷、涂之意，髹漆是指在器物表面刷漆、装饰。髹漆实验指通过使用大漆材料刷涂所要制作的物品进行的实验性尝试，以让初学漆艺者体验漆的材料、技法以及语言等不同层面的特性。

一、媒介材料的再认知及创新使用

作为中国传统艺术媒材之一，大漆材料是人类长期利用天然材料在手工操作的实践及创造中形成的一种艺术表达方式的媒材。在髹漆实验过程中，技法板的制作是学习漆艺的基础，是了解漆艺材料、掌握漆艺工艺甚至逐渐学会漆艺创作的便捷和有效的途径。传统技法板样板制作是依据古代漆工的技法记载加以实践，体现出历代漆艺匠人的智慧。它主要围绕单色髹涂、彩绘、罩漆、箔料、镶嵌、金银箔、堆漆、磨绘、莳绘等技法进行。同时，我们也不断探索大漆及相关漆艺材料，发现了新材料或不同材料组合使用的可能性。漆艺材料的拓展和丰富会为漆艺创作提供丰富的表现力和艺术创作空间。

(一) 对灰的再认识和创新使用

灰指以角、骨、蛤、石、砖、瓦等研碎成的粉末。灰作为漆艺辅助材料从诞生之日起就和生漆如影相随，主要用于漆器或板材底胎的制作。漆灰坚固不变形，构建出漆艺世界的钢筋混凝土。在课堂中，学生可以把瓦灰和蛋皮、漆粉、金银箔粉等材料并置比较，总结出材料的相似性，并对粗、中、细瓦灰分类实践操作。比如在中涂漆阶段用粉筒将粗瓦灰以任意形状撒在技法板上，荫干，然后贴箔、上面漆；将细瓦灰加生漆调制出的漆灰刷涂在技法板上，并对其采用压纹、盖章、刻划、喷撒等方法制作出纹理效果等。同时按照厚堆、薄堆或干、湿不同的比例进行实验，学生从中体会漆灰传统基底材料在髹漆实验中无限的变化(见图5-1)。

图5-1　聂田甜作品

(二) 对麻布的再认识和创新使用

中国传统漆艺的发展史可以说是漆器的发展史，木胎和夹纻胎是漆器主要结构材料。夹纻胎(即脱胎)，纻指的就是麻、麻布。麻布在中国漆器中使用时间久远，主要作为底胎加固材料使用。麻布质地结实，经纬纵横，与大漆一样，都属于大自然的恩赐。作为传统意义上漆艺辅助材料，麻布是技法板实验的主要表现载体。例如，在技法板上装裱麻布，用色漆在其局部髹涂，颜色或朱或黄或蓝，层叠交汇，留住麻布自然纹理；将麻布进行剪切、拼贴、揉皱、染色、火烧等处理；利用麻布的纹理印制在漆板上，然后进行划、压等处理。学生在此过程中将麻布和漆进行全新的组合，能体验到材料变化的无穷魅力(见图5-2、图5-3)。

图5-2　王元元作品

图5-3　陈华斌作品

(三) 对箔、皮、纸等材料的再认识和创新使用

漆艺创作依靠很多材料，对这些材料做出与传统既有联系又有区别的使用，是对漆艺材料使用的拓展。比如传统方法中锡箔通常平贴为地或作为辅助材料，但现在锡箔可以平贴刻划成形象，还可以堆塑成型(见图5-4～图5-6)。

图5-4　聂田甜作品

图5-5　赵曼茹作品

图5-6　聂田甜作品

(四) 对大漆的再认识和实验探索

在漆艺创作中，大漆是承载或古典或现代审美的主要物质媒介，它作为天然环保的材料，色调沉稳、打磨后光泽深邃。传统髹漆技法和表现最终都以大漆的材质美为依托传递出来。所以，挖掘大漆自身材料的属性、探索大漆更多表现方法显得尤为重要。我们可以通过观察大漆材料在不同温湿度、不同色彩等条件下薄厚、质地、颜色等方面的变化，拓展漆性表现的自由度，丰富漆性的表现力。比如同一种颜色的荫房条件设置成湿度80%、温度22℃，然后改为湿度85%、温度26℃，观察大漆变化，并对不同温湿度下的颜色变化做出色标，为以后对颜色有较高要求的漆艺创作留下分析依据和实践证明。再如加大或减少稀释剂，对漆的薄厚做出调整，同时体验流淌、窑变、冰裂、肌理等变化效果。在漆艺实践中学生要大胆尝试这些"失败"，将错就错。这种髹漆的"实验性"能帮助学生认识漆艺、拓展漆语言。

对漆材料的再认识和实验探索归根结底要回归漆艺创作。从架上绘画到装置艺术到观念艺术，我们就像在观看万花筒，不断遇到挑战、发现新奇。当代语境下，人们已不再满足于只有质感、肌理、色彩等诸多表面的视觉美感，而是追求通过材料以外的漆艺本体语言(如材料语言、色彩语言、构成语言等)所表现的精神诉求，以及艺术创作者在审美格调、精神世界对现实的批判等多方面所表现的品质。

通过漆艺技法板课程的学习，学生对漆艺的探索精神和实践能力不断提高，对漆艺材料的诸多创新性实验教学有了深层次的了解和体会，对漆艺特性、漆艺表现也有了更深刻的了解。在教学过程中，学生根据不同材料实践做出记录，每次课程结束后，学生把他的实践感悟进行文字性阶段总结。教师对学生们每个操作环节提供技术支持和经验指导，并将学生的记录和阶段总结纳入评分系统。

二、髹漆实验的教学实践

在髹漆实验教学中，我们选用的技法板厚度为0.8厘米、长宽为15厘米×20厘米。实践过程中，教师要帮助学生了解以下几方面理论知识：①漆艺的历史发展；②不同历史阶段工艺特征；③漆艺技法详解；④漆艺技法制作的辅助材料总汇及拓展；⑤教师示范；⑥技法板赏析和经典案例分析。在教师的实践操作与理论讲解过程中，学生能够直观感受漆艺技法的趣味性，逐步构建学习漆艺的基础知识体系。在理论讲解过程中要求学生对制作的样板种类进行材料和技法的推敲和分析，以加深印象，然后让学生在制作过程中严格按照传统技法的材料与工艺操作，把传统和经典的制作方法学好学会。通过这一模式的学习，学生能把教科书上难懂的术语和技术操作转变成可读、可视的漆艺语言符号，提高学习效率和课堂效果。

(一) 镶嵌装饰技法教学

镶嵌装饰技法就是用金银、锡箔片、螺钿、蛋壳、石材等材料来装饰花纹。学生在

课堂上大多选择价格便宜、便于找寻的蛋壳或螺钿作为镶嵌装饰的材料。蛋壳或白或青绿或肉色,螺钿或薄或厚,在制作过程中依据学生的画稿对材料做出取舍。在制作技法板之前,首先要求学生进行创作材料的收集,收集自己喜欢的素材,有的素材需要进行镶嵌处理。学生要实践如何粘贴边界线,如何控制曲线、直线、疏密等。蛋壳镶嵌的技法板呈现白色,板面干净又带有裂痕肌理感,螺钿镶嵌的技法板则显高贵华丽。无论是蛋壳镶嵌还是螺钿镶嵌,板面主要呈现的是材料带来的美感。图稿区别于传统技法板对植物动物等简单描绘,更趋向于要求学生考虑画面的完整性。图5-7~图5-11为学生镶嵌装饰作品展示。

图5-7 徐玮谦作品

图5-8 孟雨薇作品

图5-9 王莹作品

图5-10 吴彤作品

a　　　　　　　　　　　　　　　　b

图5-11　赵环宇作品

(二) 研绘装饰技法教学

研绘装饰技法就是装饰的纹样要经过研磨推光的技术，是在研磨过的上涂漆或中涂漆上面进行填彩或撒粉装饰，待装饰的花纹干固后，通体髹盖上涂漆，入荫干燥后磨显其纹，推光造型的技法。研绘装饰有填彩研绘、撒粉研绘、日本莳绘等几种。在填彩研绘基础课阶段主要让学生实践块面平涂方法，即以笔蘸色漆，以块面涂出花纹，干后通体罩漆，打磨抛光。尽管桐油干燥速度慢，但是桐油会让色漆变得更鲜亮，所以要让学生学习色漆和桐油的调配。一般来说，桐油调配量应该限制在15%～20%。在晾晒过程中必须要求工作室内无灰尘，荫房温度适宜。撒粉研绘主要指漆象之后再以金银粉、干漆粉、蛋壳粉等作为主要材料进行漆艺创作。粉类材料有颗粒状、麦麸状等，可以平撒，也可以晕染，能制作出浓淡、明暗、立体的效果。学生要实践如何做漆粉，如何在漆粉制作环节中体验传统漆工艺的特性。日本莳绘，简单理解就是在漆地上漆象之后撒入金粉或银粉，髹漆研磨的方法。莳绘可以说是日本漆艺的代表。图5-12～图5-17为学生研绘装饰作品展示。

图5-12　富晶晶作品　　　　　图5-13　吴婷婷作品　　　　　图5-14　鞠军伟作品

图5-15　聂田甜作品　　　　图5-16　刘翠作品　　　　图5-17　王啸作品

(三) 漆艺技法表现的实验性探索

一切工具、材料、技法的使用都是为了满足创作者的造型语言探索与艺术观念表达，髹漆实验是漆艺从业者探索漆艺的重要手段。传统的工艺技法在制作上对材料和工艺有着严格的既定模式，相应做出的作品在一定程度上有似曾相识、缺乏观点等问题。对漆艺技法的实验探索既是当代文化多元化发展下审美发展的需求，也是解决漆艺发展新问题的方法。漆艺技法的实验性探索是迈向自我艺术表达的第一步。通过对漆艺技法的探索，让学生体验不同趣味、不同面貌、不拘一格的全新漆艺基础课程。同时，在当今学科交叉互动的学习环境下，学生要有意识学习相关门类学科，在理论基础、审美情趣等方面架构自己的知识框架。学生作品如图5-18～图5-20所示。

图5-18　王艺霏作品　　　　图5-19　于营营作品　　　　图5-20　聂田甜作品

(四) 漆与自然课程实践

1. 大地艺术

大地艺术(Earth Art)又称"地景艺术""土方工程",是指艺术家以大自然作为创造媒体,通过艺术与大自然有机结合,从而创造出的一种富有艺术整体性情景的视觉化艺术形式。大地艺术是由极少主义艺术的简单和无细节形式发展而来的。大地艺术家主张返回自然,以大地作为艺术创作的对象。首次"大地作品艺术展"于1968年在美国纽约的杜旺画廊举行,由此宣告了一种新的现代艺术形态——大地艺术的出现。

具体来说,大地艺术所使用的材料通常是来自地球的天然材料,例如在创作的现场发现的土壤、岩石、金属、冰块,以及各种植被和水源(江河湖海)。许多大地艺术的创作选址往往都远离人口中心,远离城市,远离当代生活中人类文明的活动区域,大多在森林、高原、湖泊、沙漠,甚至是在极地。一部分选择大地艺术作为艺术表达的艺术家并不想让自己的作品成为"人迹"或者"文明"的一部分,不需要观众的参与和阐释,而是让自己在创作的过程中,通过材料的使用和时间的流逝,使自己完全融入自然和地球中。他们的作品大多一个人创作,艺术过程和艺术结果都没有观众的参与,许多作品也由于自然环境的变化,会自然消亡,有点取材于自然,最终又回归自然的意味。

大地艺术可以说是中国庄子的"天人合一"哲学思想的具体实践物。大地艺术家认为,艺术与生活、艺术与自然应该没有森严的界限。大地艺术的作品都十分注重作品的"场所感",即作品与环境有机结合,通过设计来加强或削弱基地本身的特性,如地形、地质、季节变化等,从而引导人们更为深入地感受自然。图5-21、图5-22为大地艺术代表作。

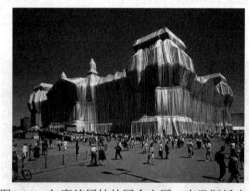 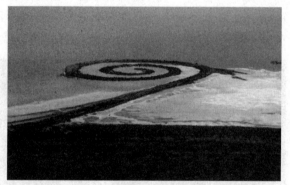

图5-21　包裹德国柏林国会大厦　克里斯托夫妇　　图5-22　螺旋形防波堤　罗伯特·史密森

2. 漆与自然

正像大地艺术家主张艺术回归自然一样,漆与自然是以大自然为艺术创作的对象,将产于大自然的漆用艺术行为使其回归到自然中,将大漆的形、色、质通过特定的场域和手法以全新的角度表现出来。

漆与自然的创作,拓宽了漆的表现边界,使得大漆表现形式不局限于平面漆画或立体漆器,使得大漆艺术的材料不局限于螺钿、蛋壳等。漆与自然的创作打破了传统漆艺的造型限制,大自然中的山石、树木也是漆艺创作的重要材料。在漆与自然的艺术实践过程

中,学生们从作品构思到亲自实施直至作品完成,完整体验艺术创作的过程。这将大大拓展学生尝试学习创作作品、了解漆艺创作以及探索漆艺创作的新角度。这正是漆与自然课程学习的主要目的。

在漆与自然的体验中,学生还可以用于粘贴、彩绘手法表现主题。在材料上,除了选择漆之外,学生还可以选择干草、纸张、石头、树枝、蜡烛等;在场地上,学生可以选择树林、池塘等场所来实施他们的艺术想法。

作品《石上鸟》(见图5-23)选用大自然中的石头作为描绘对象,用大漆彩绘出鸟的形态,红色的鸟儿呈现原始、神秘的力量。

作品《丛林之光》(见图5-24)选取夜间丛林的场地,将刷漆的草木围成圆形,上面放置蜡烛,背景为雕塑人像,营造一种的神秘感。

图5-23　《石上鸟》　王露

图5-24　《丛林之光》　李霖　代宝妹

作品《生命的色彩》(见图5-25)将植物髹漆,用麻绳缠绕树干,大自然的无限生机跃然纸上。

作品《水中的船》(见图5-26)选择湖水为场景,大漆和纸完善结合。

图5-25　《生命的色彩》　莫静

图5-26　《水中的船》　张青春　刘双颖

作品《北斗七星》(见图5-27)选用椭圆形石头,在石头上髹涂红漆。七颗髹涂好的石头代表北斗七星,将"北斗七星"按照一定位置安在树干上,呈现北斗七星的状态。

 a b

图5-27　《北斗七星》　张任

 作品《源》(见图5-28)选择石头、麻丝、树叶等和大漆一起使用，在树干上放置麻丝，并将石头按照秩序摆放在树干及地面。将水引入石头中，营造出流水的意境。

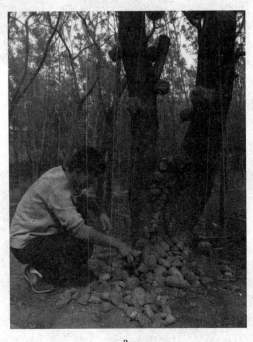
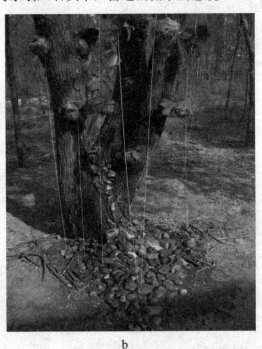

 a b

图5-28　《源》　宋海玄　韩峰

 作品《网》(见图5-29)以细苇竿为主要材料，用细线将其连接成蜘蛛网的形状，将人造的网和大自然的网进行比较。

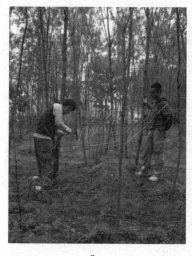
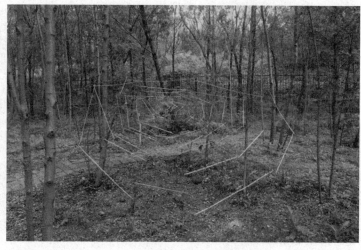

a　　　　　　　　　　　　　　b

图5-29　《网》　王一鸣　齐山凯

第二节　漆画工艺与制作

漆画的发展经历了漫长的历史进程，越南磨漆画的出现宣告了漆画成为独立的画种。磨漆画是古代漆器到现代漆画的桥梁和纽带，它的发展加速了漆画在中国的独立画种地位。中国早期的漆画主要是以彩绘为主要表现手段。

一、漆画制作程序及教学实践

狭义的漆画是指以天然大漆为主要材料的绘画，广义的漆画是指一切运用漆性物质的绘画。漆画也称磨漆画，是在借鉴传统漆器技法的基础上，将"画"与"磨"有机结合起来，使创作出来的漆画色调层次丰厚、肌理质感厚重。

(一) 漆画制作程序

1. 制作底板

1) 选板材

由于木板和大漆热胀冷缩比不同，木板容易弯曲变形，所以漆画对底胎板材的选择和制作非常严格。通常可选择纤维板、三合板(加十字架龙骨)、铝板材料等。纤维板要选用厚度在6厘米以上的，尺寸在50厘米以内可不加龙骨直接使用；三合板宜选用厚实、坚固的板材，加龙骨的三合板尺寸不宜过大；50厘米以内的小幅漆画可直接使用普通铝板，绘制屏风或大尺寸漆画需要选择蜂窝铝板。

2) 裱布

将熬制(或蒸制)成的糯米糊和生漆按照1∶1的比例调和在一起制成漆糊,将再豆包布、薄麻布等用漆糊裱至板材上,干后用240目砂纸简单打磨。

3) 刮底灰

将瓦灰吃透水,按照1∶1的比例与大漆调和,在裱好布的板材上刮灰,板材两面都需刮灰。刮灰需要刮2到3遍,干后用400目砂纸打磨。

4) 刷漆

刮好漆灰的木板上需正反面各刷两遍稀释后的生漆(生漆1∶松节油1.3)。干后刷两遍黑漆底漆,干后用400目或600目砂纸打磨。

2. 底层绘制程度

1) 镶嵌类技法

镶嵌类技法一般在绘制的开始阶段即底层绘制阶段实施。因为镶嵌类材料的厚度高于漆层的厚度,所以需要预先做好镶嵌部分,镶嵌好之后再磨显。

2) 磨显类技法

磨显类技法主要由预埋、罩髹、研磨三部分组成。这些环节需要根据画面不同的效果预先做出起纹等效果。底层预埋的肌理经过研磨等工序,能轻易地将漆画与其他绘画区别开来。需要磨显的线条、图形都必须在底层预埋。漆画的绘制一般按先局部再整体、先小后大的顺序完成,这与其他画种有很大区别。对于引起的厚度,一般根据不同亮暗做出不同的厚度。

3) 莳绘漆粉类技法

莳绘漆粉类技法在底层绘制阶段实施,可根据不同需要将蛋壳粉、漆粉、金属粉等撒出疏密效果。

3. 中层绘制程序

在蛋壳、螺钿等镶嵌技法完成之后,在其表面髹涂所需颜色;在预埋堆起的纹饰肌理上髹涂色漆,根据画面效果可多次髹涂。髹涂次数越多磨显的色彩越丰富、肌理层次越多;镶嵌类、磨显类、莳绘类技法结合金银法也有在此阶段完成的。

4. 上层绘制程序

在上层绘制程序制作之前,要通体对画面进行绘制与调整,绘制的技巧体现艺术家的能力。上层绘制程序是完成漆层的最后层次,决定画面的基本色调。总体统罩或局部分罩所需色漆,总体统罩或局部分罩所需透明色漆,罩漆后画面保持平整。

5. 完成绘制程序

打磨工具为水砂纸、木炭及打磨器具。常用的打磨砂纸为300目到1000目。打磨完成后,就可以推光了。一般选用植物油蘸瓦灰,用手掌推亮。打磨完成之后,如果画面需要光亮的效果,则还需要揩清处理。在打磨好的漆画上用棉花蘸上提庄漆,极薄地揉于漆面上,再用干净棉花擦拭,入荫,干后推光,再揩清,再推光。

漆画绘制程序在实际操作中并不是一成不变的,要根据作品的实际情况做出调整。

(二) 漆画制作实例

1. 实例一

1) 底层绘制程序

(1) 制作底板。选用密度板,打磨并裱布刮灰,上底漆,打磨备用。

确定主题及构思,拓稿。具体方法如下所述:在一张宣纸上画好稿子,宣纸后面粘上一张蓝色复写纸,再把宣纸放在漆板上,固定住,用笔轻拓一遍,不要太使劲,否则会伤及漆面,拓完后用钛白粉轻擦漆面,这样就会在表面留下白色的痕迹,拓稿就完成了。

(2) 应用镶嵌类技法。根据画面需要选用纯白色鸡蛋壳来镶嵌(见图5-30)。具体方法是如下所述:在要粘贴蛋壳的地方涂漆,不要一下子全涂满,要随粘随涂。贴蛋壳的漆可以选择不同颜色的色漆,这样可以在蛋壳的缝隙中透出来,也可以透过较透明的蛋壳微微显露,效果也很好。实例中选用生漆作为底漆来涂,使得蛋壳缝隙最后呈现为黑棕色。根据图稿要求将蛋壳粘贴出合适形状,蛋壳正面朝上,粘住之后用工具压实,形成自然的裂纹。要注意蛋壳边界线的整齐度,如图5-31所示。

(3) 应用磨显类技法。磨显是体现漆画技法特性的一个极其重要的环节。在画人物之前,先按照颜色由重到浅依次起纹。实例中先处理衣纹,注意在褶皱部分要细致处理,然后处理人物皮肤部分分色,如图5-32所示。

图5-30　底层绘制过程图一　　图5-31　底层绘制过程图二　　图5-32　底层绘制过程图三

(4) 应用莳绘漆粉类技法。在局部需要撒漆粉的部分,预先撒粉。

2) 中层绘制程序

中层绘制起着承上启下的作用,这一阶段要总体把握画面效果,漆层的厚度要适宜,画面肌理的层次及效果也要在这阶段做出来,如图5-33~图5-35所示。实例中将人物等部分继续处理成一定厚度,并注意人物细节部分处理,调整整个画面形状及色调。在这一阶段,蛋壳部分罩漆,人物形象部分贴箔处理(见图5-36)。蛋壳罩漆时注意不要急于一遍罩平,整体分次罩2到3次,荫干后备用。人物形象部分通体罩箔,荫干后打磨。

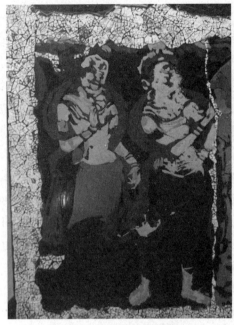
图5-33　中层绘制过程图一

图5-34　中层绘制过程图二

图5-35　中层绘制过程图三

图5-36　贴箔处理过程图

3) 完成绘制程序

这一阶段的绘制要依赖前期制作以及作者的感受力等，前期肌理、造型、色彩等的铺垫合理是后期绘制的重要基础。所以在前期就应该做好每个环节的工作。总体绘制之前要整体磨显。磨显的过程也是"画"的过程，磨显的程度及效果需要作者根据画稿及想法来决定，实例的磨显处理过程如图5-37、图5-38所示。

实例作品如图5-39所示。

 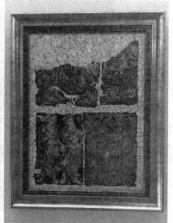

图5-37　磨显处理过程图一　　　图5-38　磨显处理过程图二　　　图5-39　《无题》贺小珊

2. 实例二

(1) 拓印稿子。

(2) 蛋壳选用肉色及白色蛋壳镶嵌人物。在人物脸部涂生漆，不要一下子全涂满，要随粘随涂，按照人物脸部形体转折用肉色蛋壳镶嵌出明暗。在用蛋壳镶嵌眼睛周围时要注意蛋壳的稀疏稠密，暗部蛋壳镶嵌要更细碎些，使明暗体现得更立体。在镶嵌鼻子时，鼻梁处用白色蛋壳和肉色蛋壳混合粘贴，鼻梁骨处用白色蛋壳粘贴牢固，鼻梁侧面用肉色蛋壳衔接至脸处。脸部皱纹的粘贴要注意明暗转折处的细致处理，体现出皱纹的厚度和立体感，脸颊处也同样处理。胡须处用细碎的蛋壳细细粘贴，力求粘贴处胡须立体分明（见图5-40、图5-41）。干后，用生漆按照脸部的明暗固漆。

(3) 做头巾处。用白色蛋壳打成蛋壳粉，筛子筛好备用。按照由暗部及亮部的顺序撒粉。注意撒粉要均匀，使得头巾的明暗立体感增强。荫干后固粉。

(4) 起纹做衣服。把握明暗部蓝色调的深浅及刻画出棉服的厚重感，如图5-42所示。

(5) 最后打磨抛光处理。人物脸部要精心打磨，磨画如绘画一般重要。最后抛光处理。实例作品如图5-43所示。

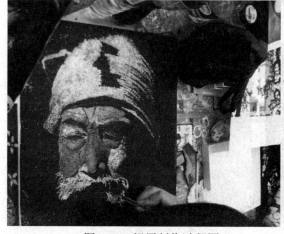 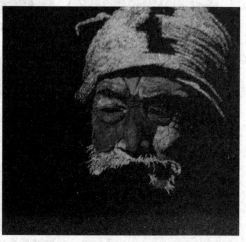

图5-40　胡须制作过程图一　　　　　　　图5-41　胡须制作过程图二

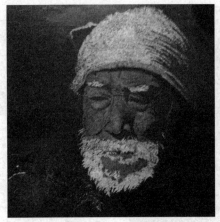
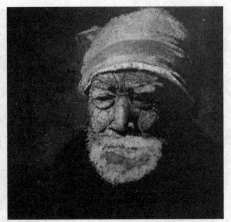

图5-42　起纹过程图　　　　　图5-43　《农民》　谢智慧

3.实例三

(1) 拓印稿子。

(2) 彩绘画出门两侧的图案及门环。要多次描绘，描画出一定厚度，如图5-44～图5-46所示。

(3) 整体贴箔处理，如图5-47所示。

(4) 门环处髹罩红漆，左右的图案罩黑漆，荫干后打磨。打磨后填漆修整，最后抛光。实例作品如图5-48所示。

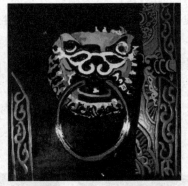
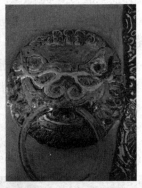

图5-44　制作过程图一　　　图5-45　制作过程图二　　　图5-46　制作过程图三

图5-47　制作过程图四　　　图5-48　《门》　顾晓玉

(三) 漆壁画制作实例

近些年，漆壁画在大型公共建筑装饰中多次出现。漆壁画因为材料稳定、装饰性或艺术性强成为公装领域的新宠。漆壁画色彩可素雅，可厚重，肌理感丰富，对于大型公装装饰，漆壁画能充分发挥漆艺的艺术特征和视觉面貌。由于公装建筑物空间较大，与之匹配的漆壁画尺寸相应较大。出于板材质量、画面质量等要求，漆壁画比漆画的制作更为复杂。图5-49为漆壁画制作成品展示。

图5-49　漆壁画《宿州检查赋》　耿玉花、赵向东及沈阳大学漆艺工作室制作

1. 制作底板

漆壁画通常面积较大，为了防止久置变形，所以在制作底板时要通盘考虑。板材可选空心铝板再裱布刮灰处理；或选九厘板加上30毫米厚的龙骨架进行双面包板，然后裱布刮灰处理(见图5-50)。

2. 画面制作

(1) 在底板上刷底漆，将底板画出若干正方形格子，将画稿同时画出若干格子，等比例放大到底板上，或直接打印等尺寸的稿子，拓稿(见图5-51)。

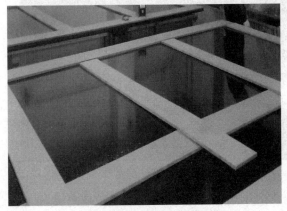

图5-50　底板制作过程图

图5-51　拓稿过程图

(2) 选用白鸡蛋壳作为梨花的白花瓣，镶嵌时把握花瓣的位置及疏密，注意蛋壳纹理

缝隙所留的大小，效果如图5-52所示。在大尺幅的漆壁画中，蛋壳的缝隙可以比漆画大一些。

图5-52 蛋壳镶嵌过程图

(3) 花蕊撒粉处理，树干肌理撒粉及彰髹起纹处理，蛋壳镶嵌出树干的亮暗面。

(4) 钟馗白色袖口及腰带、鞋底处粘贴白色蛋壳(见图5-53)。红色衣服按照不同颜色，撒粉处理，干后固粉。蛋壳镶嵌"钟馗梨花图"汉字，注意在镶嵌字体时区别花瓣的粘贴方式，要使得蛋壳之间衔接紧密，缝隙尽量最小，使字体最大限度显现白色。题诗内容因字体较小采用撒蛋壳粉(见图5-54)，而不采用蛋壳镶嵌，这样能提高制作效率。

图5-53 人物镶嵌过程图　　图5-54 字体镶嵌过程图

(5) 对树干、花瓣等主题形象局部罩漆，渲染细节，调整画面效果。磨显及局部修整，抛光。

实例作品如图5-55所示。

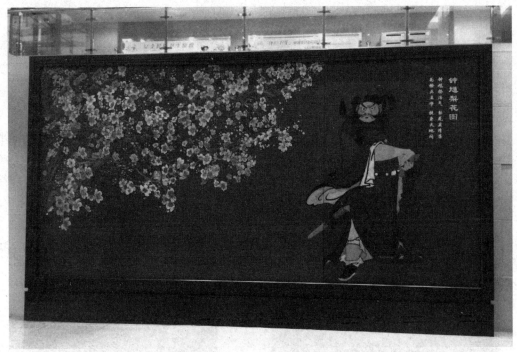

图5-55 漆壁画《钟馗梨花图》 耿玉花、赵向东及沈阳大学漆艺工作室制作

二、漆画的多元表现形式

不同画种所使用的特殊媒材对其产生的艺术语言起着重要的作用。漆画材料和技法的使用，对漆画的面貌都有深远的影响。漆画的艺术语言就是漆画的表现形式，甚至是表现的材料、工具等。现代漆画表现早已不是原先工艺美术只讲求技法、肌理的纯工艺美术的范畴，现代艺术思想的影响在漆画领域大大拓展了漆画的艺术表现力和探索传统漆画创新的能力。全球化的今天，各种资讯、艺术观念都对漆画的表现方式及造型语言起了很大的推动作用。漆画是一个年轻的画种，漆画的语言还处在发展期。漆画在承袭了传统漆工艺的基础上，在现代艺术思潮的推动下，现代漆画在漆艺家们的不断努力创新下，不断地创造出新技法、新工艺，不断地扩展着漆画制作所使用材料的范围，逐渐形成了现代漆画在技法上，在造型、构图、色彩、材料、制作工艺等方面的独特表现形式，也形成了现代漆画自身的技巧、规律和法则，也形成了漆画区别于其他画种的特色，创立了现代漆画自身的艺术语言。优秀的漆画作品都在艺术表现过程中创造性地运用漆画的艺术语言。只有熟练地掌握和运用漆画的语言，才能在漆画语言上进行创新。

漆画的发展需要借鉴和吸收其他画种的长处，丰富漆画自身创作的艺术语言，开拓漆画艺术的表现空间。漆画从传统漆艺演化而来，传统漆艺的技法、图式等都为漆画发展奠定了基础。中国漆画在开始阶段，作为工艺美术十分强调工艺性、注重肌理、图式等，画面工艺性强，但画面的表现力和艺术感染力较弱，没有形成漆画自身的艺术表现语言。我们要在漆画艺术实践中从多方面不断探索适应漆画材料的艺术表达语言。

(一) 造型表现

画面物象造型主要分为具象形和抽象形等，具象形主要是指描绘人物、动物、风景、静物等，一般用于客观再现或用于写实描绘。抽象形主要用于抽象表现的画面中，主观化表现现实物象或脑海中的形象，有时会选用几何形状，运用强烈色彩，重视构图、色彩大胆；有时运用单色，但保持整体的视觉和谐，且注重色彩的强烈视觉表现力。

作品《乌江边的老屋》(见图5-56)采用写实的手法刻画了江边木屋的色彩和质感，表现出了古朴的少数民族住宅的特点。作品《守望者》(见图5-57)采用精微写实的手法描绘出田间的稻草人，颜色主观处理成灰色调，深沉幽远。作品《回响》(见图5-58)描绘了一名大提琴手低头拉琴的瞬间。用写实的手法营造了宁静优雅的视觉感受，十分贴合舞台上大提琴手的演奏情景，仿佛让读者也沉醉在大提琴悠扬的回声中。作品《无语》(见图5-59)取材于生活中常见的题材，却以小见大，用精湛的写实能力将对象刻画得细腻深刻，随之涌现的情感耐人寻味。

图5-56　《乌江边的老屋》　乔十光

图5-57　《守望者》　郑智精

图5-58　《回响》　吴嘉诠

图5-59　《无语》　杨国舫

每一种写实的手法都依赖一定的绘画技巧，郑益坤的《逍遥游》(见图5-60)是他众多鱼系列作品之一，作品通过多次揩清及晕染，将一条条鱼儿呈现得活灵活现，生动逼真。

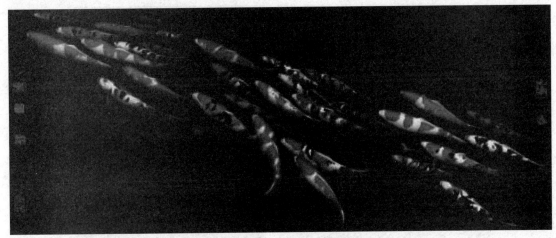

图5-60　《逍遥游》　郑益坤

每一位艺术家个体艺术创作的方向不同，一部分人擅长写实绘画，也有一部分人喜欢抽象绘画。苏笑柏显然选择了后者，其作品《两旁》(见图5-61)在大尺幅的橘红色色块上，左右各画有一块长方形块面，整体呈现几何化块面，色彩采用大面积橘红和局部米色，既协调呼应又有很强的视觉感染力。王晨曦的《原宝生系列之宝石一》(见图5-62)采用几何形体组成块面，讲究色调搭配的明快及漆艺材料特性的比较，画面简洁立体。

图5-61　《两旁》　苏笑柏　　　图5-62　《原宝生系列之宝石一》　王晨曦

(二) 构图表现

传统漆画多数强调装饰作用，作品构图方式相对平稳均衡，但有时会显得单一。在现代漆画创作中，为了达到更好的绘画表现效果，作品构图方式多样，画面更生动活泼，如图5-63～图5-65所示。

构图的独具匠心能够使得画面的整体风格不拘一格，所以构图的设计对画面起重要作用。作品《圣火》(见图5-66)是奥运题材，纪念了圣火在雅典点燃的瞬间。作品通体白色

较多，以白色蛋壳镶嵌为主。人物一蹲一站，背景的台阶构图呈现一字平行。整体画面均衡庄重，充分契合了主题。

图5-63 《合并》 程向君

图5-64 《红》 耿玉花

图5-65 《籍NO.2》 吴春宝

图5-66 《圣火》 乔十光

(三) 块面及线条表现

绘画造型的基本要素多为点、线、面结合，造型的块面和线条都具有重要的作用。块面在画面中的组合、形状设计等都会给人留下整体的画面风格印象。好的画面块面组合可以提升艺术视觉冲击力，创造新的视觉审美面貌。线条在画面中可以是直线、曲线、交叉线。线条不仅能起到分隔作用，同时能使得画面生动，充满设计感。

作品《过去现在将来》(见图5-67)选用交错的线条置于画面，色调浓郁深沉，仿佛线条织就的时间之网能够穿越过去、现在、将来。作品《部落之一》(见图5-68)采用了平稳的构图，几个大块面分割画面，分割的几何形呈一字排列，整体画面浑厚有力。作品《凝寒》(见图5-69)主要采用了块面分割的手法，浓郁的色块以几何形有序排列，控制住了色

彩的饱和度,低沉的色调和作者要表现的阴郁气质相吻合,画风简练大气。作品《漆书》(见图5-70)选择了块面的处理手法,结实的长方形构筑了画面的基本结构,极其准确地架构了整体风格,红色调古朴深沉,体现了艺术家的良好艺术修养。

图5-67 《过去现在将来》 陈文灿　　　　图5-68 《部落之一》 张震

图5-69 《凝寒》 沈克龙　　　　图5-70 《漆书》 程向君

(四) 色彩表现

色彩要素包括色调深浅、色彩冷暖等。色调与色彩的应用,体现出色彩的主观表达,不同色彩与色调代表不同的象征和情感表达。大漆汁液为暖色,所研制出的大漆色彩多为暖色,冷色和暖色的对比以及其他补色关系的使用,能增加漆画的画面层次,增强画面的情感表达。

作品《曝日头》(见图5-71)以红褐色调为主,将小孩设置于画面中间。画面中浓浓的色彩就像热烈的阳光一样,体现出饱满深情的爱。作品《理想没有终点》(见图5-72)画面呈现蓝灰色调,设置了一定的故事情节,人物造型生动,整个画面很好地点出"理想没有终点"的主题。作品《江南水乡》(见图5-73)选用浅蓝灰色调,用蛋壳镶嵌等手法表现江南建筑的白墙青瓦。画面整体色调通透,充分展现了水乡的风貌。

图5-71 《曝日头》 唐明修

图5-72 《理想没有终点》 徐潮松

图5-73 《江南水乡》 乔十光

(五) 光影表现

最早作为装饰画的漆画，画面效果趋于平面化，不追求光影效果。随着漆画的发展，漆画语言表达趋向多元化，有的漆画借鉴了油画的处理手法，突出明暗立体，光影效果明显，形成了更逼真、更生动的视觉效果，表现意味强烈，提高了漆画画面的艺术表现力，对漆画的表现语言拓展起到推动作用。

作品《织情叙意》(见图5-74)描述了女人忙于织网的场景，整体画面色调统一，画面中光影不是大面积铺陈，而是让细碎的光影穿过人物和网，仿佛时间在劳作中慢慢消失，给人忙碌又宁静的感觉。作品《错位》(见图5-75)将前景的鸟笼采用暗色调平面化处理，背景

采用微弱而柔和的光影对比，使画面呈现不同的强弱视觉效果，增强了画面的视觉感染力。

图5-74　《织情叙意》　张玉惠　　　　　　图5-75　《错位》　沈丕哲

(六) 肌理表现

肌理形态在现代漆画领域中作为装饰因素的作用越来越重要，它也是漆画表现所特有的。漆画的肌理运用应该体现漆画作品的意图，为画面效果服务，即针对绘画效果做出相应的肌理，以整体效果为出发点，体现出创作者整体创作意图，强调情感在画面中的重要作用，注重画面的精神表达。

作品《断纹系列1》(见图5-76)以大幅的尺寸，极简的绘画语言刻画了斑驳的肌理效果。画面中用了瓦灰做底多层髹涂朱漆，瓦灰层断裂错落，形成了斑驳的"断纹"，"断纹"是时间的断裂和结束，似乎低声讲述着时间和往事的无声流逝。作品《父亲和母亲》(见图5-77)描绘了白发苍苍的父母形象，他们共同的生活印记都写在深情的相视中。作者将情感倾注到画面人物的皱纹和白发的细节刻画上，漆画肌理的塑造和画面要表达的情感高度统一。作品《时间的尘埃》(见图5-78)用了大量漆艺技法创造出多种肌理。这些肌理精致而细碎，仿佛尘埃一样，贴切地点出了作者的创作主题。

图5-76　《断纹系列1》　唐明修　　　　　　图5-77　《父亲和母亲》　杨国舫

图5-78 《时间的尘埃》 汤志义

(七) 空间表现

任何艺术作品的表达及呈现都离不开空间。空间有主观的空间、客观的空间以及平面二维化的空间。在漆画创作中，尤其在写实的绘画中，画面中的空间表现在画面中起到重要的作用。空间的处理不仅仅体现在近大远小的透视关系中，虚实对比也可以营造出不同的空间感受，也能加强画面的纵深感。同时，面积、体积、色彩等营造了不同的空间大小和比例。作品《2011年12月25日星期日》(见图5-79)运用了细螺钿镶嵌的手法，刻画了行色匆匆、低头行走的人群，那背影仿佛现代都市人的缩影。作者在空间的处理上尽量使画面平面化，依靠人物和环境的面积大小对比体现空间大小及分割。作品《老院儿的往事》(见图5-80)刻画了白雪皑皑的北方庭院景象，树枝的空间表现松弛幽远，和房屋的大块面积形成对比，仿佛大雪压住的枝条在寒风中轻摆，赋予了画面空间的动态视觉。

图5-79 《2011年12月25日星期日》 林涛

图5-80 《老院儿的往事》 白斌

三、漆画的创新发展

随着世界范围内艺术的不断发展，漆画的发展也发生了重要的变化，如今的漆画创作更多元，也更具创新性。现代漆画的内容、技法、表现手段乃至艺术思维上都比传统的漆画具有实践性和开拓性。传统的工艺美术风格、抽象风格、表现主义风格等都体现出了艺术家的创新性。下面以几位漆画艺术家为突破口，简要介绍漆画的创新发展。

(一) 苏笑柏

20世纪80年代，苏笑柏决定从中央美院到德国杜塞尔艺术学院学习。当时正是德国表现主义发展的迅猛时期。在杜塞尔艺术学院，他先后师从克拉佩克、里希特和马库斯·吕佩尔茨这些后来在艺术史上响当当的大师。但是因教育的思维模式和中西文化的不同，他在德国留学的前十年都处于创作"停滞期"。"有将近十年的时光，苏笑柏蛰居在德国乡间，像农人一样种树、除草、养马，干体力活。苦闷的时候，他阅读德语《圣经》和尼采作品找回内心的秩序感，德语里那种冷静、机械、逻辑准确在某种程度上搭救了这个文化溺水者，他后来的抽象创作似乎也秉承了同样的思维方式：热情隐藏在复杂的作画程序背后，用一丝不苟的技术消解对意义的追索，途径即目的。乡村的夜晚百无聊赖，他拿出中国的宣纸，画一点抽象的水墨，几根线条，几坨墨团团，这批作品，成为他后来抽象艺术的雏形。"正是年轻时期的思想磨砺和坚持不懈，才造就了他如今在漆艺界的非凡成就。

他的作品用艺术理念将日常的事物从客观化抽离，去除了题材限制和形象束缚后，使得物象或事物更接近本质。其创作的思维游走在西方抽象艺术语言和东方传统哲学之间，将大漆蕴含的东方美学用感性又严谨的制作工艺表现得淋漓尽致。画面制作精湛，视觉感

受稳重,漆画仿佛呈现大理石般温润的光泽。其代表作品如图5-81、图5-82所示。

图5-81　《宽容》　　　　　　　　图5-82　《怡红园》

(二) 林栋

林栋从早期作品《舞蹈课》到《指相系列》等都是以大漆媒材将一定的文化观点或视觉叙事呈现。他是善于思考的艺术家,同时也是能将思考转化成更"成熟"的画面效果的艺术家。他在艺术创作的探寻中,将思考的隐喻性、质疑性、敏感性都恰到好处地"转接"在他的作品中。同时其作品对大漆的材料特性的强调,也是其艺术探索过程中重要的方面。在《指相系列》作品(见图5-83)中,他将自己的指纹作为画面形象,通过对大漆的反复髹涂、贴箔、罩染等,完成一系列的制作,将个人命相符号之一的指纹,作为描绘对象置于公共空间展示,这一过程似乎也完成了一次个体和大众的对话。

图5-83　《我的左手五指》大漆屏风

近几年，林栋的创作进入了另一个表现层面，观念的表达更加明显，画面冷峻，具有极简主义风格。与早期的作品比较，作品的形象表现部分被简单的几何形取代，几乎完全抛弃了原来对视觉形象表现的依赖，作品的制作过程和大漆的材料表现更有力地结合，作品也显得更有力量。在创作《弹线》系列作品(见图5-89)时，林栋在大漆底板上固定了很多平行的棉线，将棉线蘸漆，然后像旧时木工用墨盒弹墨线那样将线条一根根弹起，使印痕留在漆板上。如此往复数月，所弹的线条累积成一定厚度，在这一过程中，形式、语言、材料高度契合，完整统一，画面单纯而有力量。

图5-84 《弹线》

(三) 唐明修

唐明修的工作室在距福州市区15.4公里、海拔360多米的北峰大山里。这是1992年他亲自建造的工作室，也是他漆艺创作的精神家园。2005年，中国美院院长许江请唐明修"出山"，创建中国美院的漆艺工作室。"他既要在纵向的比较中保持漆语言独特性的建构定位，又要在横向的对比中保持不断超越自我的解构状态，这既是唐明修个人的文化追求，也是中国美术学院一贯关注传统文脉的文化自觉与责任。有人说，唐明修是一位具有浪漫气质的艺术家，又是一位严谨的漆艺术创作与传授的守望者。在他的带领下，古老的东方漆艺与中国美术学院的国际文化视野产生了激烈的碰撞，拓展了大漆更多的可能性。"唐明修对中国传统文化的精神内涵有着深刻的理解。他将这种理解转化在对大漆材料语言的探索上，挖掘漆材料的精神内涵，其作品总是能在视觉之外引领观众用心思考些什么，同时他也将这种理解投入教学中。

作品《和的状态》(见图5-85)选用老山木板作为底板，天然的木材纹理潜藏了时间的厚重。在肌理粗犷的实木上髹漆，多层髹涂打磨的细腻质感和木板的肌理形成对比，形、色、质的表现都非常充分。《大碗》(见图5-86)高逾2米，碗口直径6.7米，耗时多年，所以这一过程也堪称是漆艺的"行为艺术"，其背后潜隐着他对大漆艺术的执着、坚守和突破。

 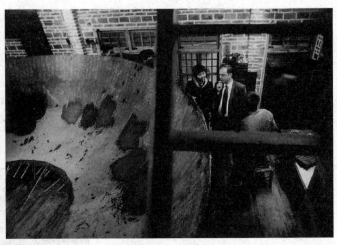

图5-85 《和的状态》　　　　图5-86 《大碗》

(四) 程向君

程向君通过多年的漆画语言探索，创作出了大量优秀的漆画作品。他深厚的绘画功底使得他在漆画、油画领域都展现了非凡的天赋，所不同的是在他的漆画作品并不是将写实功底用于描绘写实类的漆画，相反，在多年的艺术探索中，他对漆材料如何体现东方精神、画面的形式语言等有自己独到的见解。程向君对漆画语言不断探索和实践，从传统中提炼精华、汲取养分，又努力超越传统，用作品解释、表达当下生活。他说："我认为漆画家应当毫无成见地对传统进行学习，但不是百分之百运用传统的技术和审美理念去做自己的作品。对待传统文化和艺术，我们要进行筛选，而这种选择本身就有自己的意识在里面。我觉得艺术家最重要是用丰富的思想情感支撑起个人创作。艺术创作不光是物质材料的组成，更要有一种艺术审美理念，才能上升到比较高的艺术境界。我认为，一件优秀的漆画作品必须包含两个基本的因素：工艺艺术和绘画艺术。如果完全抛弃传统工艺，没有工艺基础的支撑，我认为那是不科学的，甚至是不冷静的。所以，我一直在挖掘自己的感受，并梳理过去的一些创作。"

他的漆画作品对平面化的处理方式，以及对构成基本要素的点线面的关系处理都有不同的尝试。他将每个简单的线条都赋予了情感，甚至使其成为一种符号。画面构图紧凑、单纯，恰恰是这种深思熟虑后的经营，使得这种单纯更有力量和深度。在画面形式与语言的表现力上，画面的形式感服从于漆的材料语言和表现力，从而实现了形式和语言的统一。程向君在色彩使用上，对固有色和暖色调的使用，很大限度与中国传统漆器的用色方式吻合，却又有着现代绘画的色调的"高级感"。整体作品面貌具有象征性、探索性、抽象性，将东方精神的内蕴恰如其分地展现在作品中，使得作品散发出迷人的现代感和独特的个人气质。其代表作品如图5-87、图5-88所示。

图5-87 《沟通》

图5-88 《各拉丹冬序曲》

(五) 李伦

中国古代图腾在李伦的作品中依稀可见,却又不是被直接挪用,这是深刻了解感悟大漆的必然结果。李伦作品中的画面形象与漆的语言和谐存在,漆艺是真正的主体。他将传统纹样的形象抽离后以多种手段(如想象、概括、添加等)处理,带有诡异生动的艺术效果,如图5-89、图5-90所示。一切的想法都不可缺少精心的画面制作,李伦为了更好地展现作品,从漆艺的源头深入研究漆的各种技术语言,并在不断探究中潜心修炼漆工的修养,坚持探索大漆材料的多种可能及由此带来的新的漆艺表现语言和视觉表现力。他说:"漆工技艺繁杂,常会阻断学者的思路。故习漆要多积累,善思考……不遗失于漆工技艺之表象或漆材当中。"

李伦认为现代的漆艺创作应当以艺术精神赋予漆艺新的语境,释放大漆材料的生命力。当代艺术与传统漆艺结合将形成更为多元的当代漆语境,成为漆艺发展的新契机。

图5-89 《春分》

图5-90 《行者》

李伦提出,"漆艺"要强调其中的品位,以及透过这一品位而凝聚其间的个人修为。个人修为必然贯穿其中,而与大漆融为一体,达到人漆合一的境界。如此,"漆"才会成

为"艺",漆性才会在个人修为中成为承载价值的独特平台。漆艺创作强调一种忘我的精神存在,一种"处漆者相忘乎其漆"的自由境地。无心、无相、无常,顺乎自然,与漆随缘,是"漆"转而为"艺"的不二法门。

(六) 沈克龙

沈克龙的漆作无论是平面的漆画还是立体的器物,都蕴含了丰富的中国哲学思想和东方审美情趣。沈克龙说:"漆以载道,我们创作无外乎是把我们的认识通过一种方法、一个逻辑呈现,所以说创作要体现漆的内涵,表达漆的精神。漆体现了东方人对这种物质的理解,也代表了这种物质对做漆人的要求,所以说漆在长期的沉淀中,看上去充满魅力感,这是材料跟时间产生化学作用的结果。"

作品《花事千年》(见图5-91)采用大漆传统的红黑色调,画面古朴深沉,形象似显似隐,区别于写实漆画对具体形象的依赖,画面图像意象感强,呈现浅浅的浮雕感。

作品《观自在之四》(见图5-92)通过裱布、刮灰、堆灰等呈现浮雕质感的画面。大漆的细腻极具可塑性,其与麻的粗粝在对抗中融合,呈现了作品内在的东方精神。继承传统的同时,沈克龙的作品也加入了现代绘画的构图方式:一尊尊佛像并没有端坐在画面中央,而是在雾霭朦胧中微露佛光,或是隔山隔海,远眺窟中众佛,又似石壁上剥落的壁画,斑驳虚无,穿越千年,已化为不朽。

图5-91 《花事千年》　　　　图5-92 《观自在之四》

(七) 让·杜南(法)

让·杜南是装饰艺术运动杰出代表人物之一,他的设计作品包括室内设计、家居设计、漆器设计等,范围广泛。他的设计简洁大气,具有时尚感和创新性,可以说他把装饰艺术中漆器设计艺术风格发挥到极致。

让·杜南在设计作品中善于运用立体派的表现形式,尤其是在室内装饰设计中,他设计的黑漆吸烟室(见图-93)则可以明显看到立体派的影响。他摒弃了传统以明暗、光线、气

氛为主的表现手法，采用直线与块面来营造出交错与堆积的趣味与情调。他不是纯粹的依赖视觉经验与感知，而是更加注重理性、观念与思维，将不同视角观察到的事物，形诸画面，这种奇思妙想，不仅可以充分表达自己的创意诉求，还间接地使人更加充满无尽的遐想，颇有独特的艺术韵味。

图5-93　黑漆吸烟室

让·杜南在漆器设计中善于运用抽象的几何形态，这不仅丰富了作品的艺术表现力，还增加了画面的生动性与趣味性，使作品更加丰富多彩。他将中国传统漆器的镶嵌技法与法国现代主义设计相结合，带给漆艺全新的活力，其作品如图5-94、图5-95所示。他运用各种手法，创造各种肌理对比，展示了一种不同于以往的风格特征。在造型上，他运用几何元素的特点，以圆为基本的设计形态，通过裂变产生犹如破碎的蛋壳的独特肌理效果，构思巧妙、新奇。在色彩上，他采用黑白鲜明对比的色彩计划，体现了他的匠心独运、大胆创新，这既满足了当时社会审美需要，又将漆器的功能与美观结合了起来。他的设计作品造型独特，装饰新颖，且整个作品看起来可靠、安全、适用性强，能最大限度满足人们的需求。

图5-94　镶嵌技法漆瓶　　　图5-95　镶嵌技法大漆项圈

很多现代室内设计都会用到屏风,原因在于屏风在居室中一方面起到分割空间的作用,另一方面具有一定的装饰美感。屏风是中华民族创造的一个独特的工艺品,是中国传统文化的传承,已有4000多年的历史。作为一个优秀的设计师,让·杜南更是发现了屏风的潜在价值,同时他也善于将东方元素运用到自己的设计作品当中。让·杜南的漆器屏风和室内壁板采用非常华贵的色彩计划,装饰图案精细,往往采用东方(如埃及、日本)的古典装饰动机。让·杜南设计的漆器屏风,以红色为主色调,结合动植物纹样,画面主次分明,协调有序,具有浓郁的东方特色,给人以高贵典雅的审美感受,如图5-96、图5-97所示。让·杜南对现代设计的影响很大,署名"让·杜南"的漆器和漆画遍及欧洲诸国的市场。

图5-96　屏风图一

图5-97　屏风图二

第三节　漆器及立体漆艺

一、漆器制作程序及教学实践

顾名思义，漆器是漆的器物。"器"即强调实用。自产生之日，中国漆艺就与人们的生活息息相关，最初的漆艺就是以实用为目的。在中国古代，漆艺运用面广，堪称"无器不髹"，在注重实用倾向的同时，并没有降低艺术性，完美地将审美与实用相结合。中国古代漆器传袭至今，不同地方漆器发展的面貌各不相同、各有特色，但各类漆器在制作上有着一定的程序。

(一) 木胎漆器的制作程序

1. 第一步，选材

木胎漆器的框架需采用楠木、红木、紫檀等名贵材种，雕刻以各种精美的图案花纹。木胎样式如图5-98所示。

图5-98　木胎

2. 第二步，上灰

灰料分生漆灰、猪血灰和合成灰三种。20世纪70年代以前，人们均使用猪血灰，20世纪80年代以后，人们改用聚乙烯醇合成灰。

上灰的具体步骤如下所述。

(1) 对干木坯表面进行去污处理。

(2) 上粗灰。用刮板将灰料均匀刮附于木坯上，以日光或远红外灯烘干。高档产品一般用生漆灰。

(3) 打抹、刮裂。刮去干粗灰上的毛刺。

(4) 布布、布麻。用灰料将夏布、麻丝贴实于木坯接缝处，以增加接缝处的牢固度，如图5-99所示。

图5-99　裱布

(5) 上细灰。要求刮得平整，厚薄均匀，并达到一定厚度。镶嵌工艺除底灰外，还要上一次细灰。

(6) 上浆灰。阴干。

(7) 清灰。用砂纸或砂轮打磨，达到平整，无波浪纹。平磨螺钿产品要加水打磨，将图案磨显出来。

(8) 刮浆。用薄灰料将灰坯孔隙刮平。

(9) 砂磨。用细号水砂纸细磨。

3. 第三步，髹漆

(1) 上漆。用推光漆或腰果漆，均匀地刷涂(或喷涂、淋涂)于制好的灰坯上，下荫房阴干。待干实后，再用砂纸打磨。可根据需要反复进行髹涂。

(2) 推光。漆器制作完成后，需对其表面进行推光处理。大件漆器用机动布盘蘸出光粉或上光蜡抛光。小件漆器用布、棉花蘸浆灰、出光粉、菜油反复推擦。木胎漆器制作成品如图5-100所示。

图5-100　木胎漆器制作成品

(二) 夹纻胎漆器及制作程序

夹纻胎是用漆灰和麻布为原料制成的一种复合胎体。夹纻胎漆器制作技艺有两种。一种是脱胎，即以泥土、石膏等成胎胚(见图5-101)，以生漆为黏合剂，然后用纻麻布(或绸布)在胚胎上逐层裱褙(见图5-102)，待阴干后去原胎，经上灰底、打磨、髹漆研磨、推光，最后施以各种装饰纹样，即成光亮如镜、绚丽多彩的夹纻漆器；另一种以硬材为坯，不经脱胎直接髹漆而成，其制作程序与脱胎基本相同。图5-103为夹纻胎漆盒。

图5-101 石膏胎体

图5-102 裱褙后的胎体

图5-103 夹纻胎漆盒 甘而可

"纻"，麻属，可以用来纺织纤维，是古代平民服装的主要原料；还可解释为用纻麻为原料织成的布。"夹纻"两字，是指多层麻布分别夹于漆灰之间的意思，再现了夹纻胎的材料和制胎方法。由于构成夹纻胎的物质是漆灰和织物，其收缩变形的程度微乎其微。所以，夹纻胎漆器轻巧、坚实，克服了木胎漆器厚重，易变形、开裂等缺陷，是一种价廉、简便的新型胎体材料。从考古发现的实物看，夹纻胎漆器出现于战国中期，盛行于汉代。到了近代，脱胎漆器在借鉴古代夹纻胎工艺的基础上，进一步完善和发展起来。漆器作胎时用的模具，是借鉴了冶铸行业的模型工艺；胎体以麻加固，以漆灰压缝，可能是从土木建筑的涂壁工艺中得到启发等。夹纻胎漆器作为古代多种手工工艺相互借鉴和渗透的结晶，成为中国漆器制作工艺发展史上重要的里程碑。

二、立体漆艺的多元表现形式

立体漆艺是区别于传统漆器的漆艺造型艺术，既有对传统漆器技术的承袭又有其本

身对造型的突破。现代艺术思潮及现代设计观念的更新都深刻地影响着立体漆艺的形式语言和艺术表现力。漆艺立体造型是在我国传统漆器的基础上发展起来的,同时受到日韩的影响。起初国内立体漆艺作品受传统器型制器思维的束缚,作品面貌单一,创作手法不够多元。现在,随着各综合院校和艺术院校艺术学科的成立,从事漆艺创作的人群整体素养能力大大提高,立体漆艺作品整体水平呈现不断提高的走势。

漆艺从漆器到漆画再到漆立体,从平面形式走向立体形式,表现形式更为多元和开放,体现了我们对漆艺创作的深度挖掘体验,也体现出作者创作思维由漆画的平面性向漆塑的立体性的转变以及对漆材料的空间性探索。在现代艺术的语境下,更为开放和多元的艺术形式,也让漆艺术从业者不断更新创作观念,在现代立体漆艺的创作中不断探索。现代漆艺作品如图5-104～图5-109所示。

图5-104 《山之五色》 梁远

图5-105 《载》 钟声

图5-106 《大璞之器系列》 陈东杰

图5-107 《时间之迹》 耿玉花

图5-108 《磁州窑器物修复》 钟声　　　　图5-109 《生存》 赵向东

(一) 漆艺立体造型的美学原理

现代漆器不再像古代漆器那样单一追求器物的实用性，而是更注重欣赏性或观念性。漆立体造型结合现代视觉艺术的造型美学规律，创造出许多优秀的艺术作品。漆艺立体造型的设计要根据欣赏的要求、环境的需要、观念表达的方向等结合具体的材料、工艺等来整体构思自己的创作想法，从而充分发挥作者的想象力和创造力，通盘考虑大漆的材料的属性，有效驾驭大漆，才能充分表达出个人对漆的理解和认知，创作出具有个人风格的作品。

立体漆艺造型设计由两部分组成，即造型和装饰其中造型往往起主导作用。装饰和造型相辅相成，缺一不可。两者完美的结合才能创造出具有艺术感染力的作品。

立体形态通常分为自然形态和人为形态。人为形态又可分为具象形态、模拟形态、象征形态和抽象形态。具象形态是对自然形态进行再现；模拟形态是为了某种功能的需要在某些地方模拟自然物象；象征形态是在自然物象的基础上运用夸张变形的手法，提炼出具有个性特点的形象，运用在空间设计中。抽象形态是通过运用点线面体等形态美的要素，构建出有规律或多变的视觉美感，给人以无尽的想象空间。

立体漆艺的造型要遵循以下美学原理。

1. 均衡与稳定

从物理学的角度讲，静止的物体只要是遵循力学的原理，就能够保持力的平衡和稳定。杠杆平衡的原理"支点两端的力矩相等"，构成了物体平衡的条件。因此，设计中均衡与稳定的效果，往往使人感觉呆板、单调、缺乏变化。为了使其更加生动，则采用等量不等形的表现手法，使其达到"动态均衡的效果"。其作品如图5-110～图5-112。

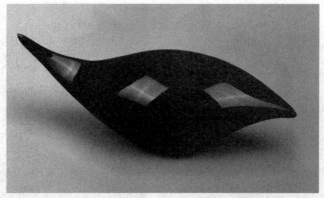

图5-110 《种子系列之一》 李晨

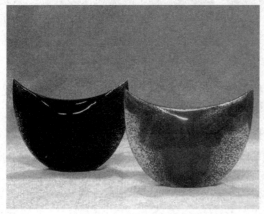

图5-111 《翀》 郭小一

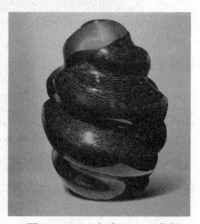

图5-112 《半边》 王贵超

2. 比例

立体漆艺造型都具有一定的比例关系。通常来说，比例是指立体造型的整体与局部、局部与局部之间的关系。在整体与局部之间都有相同的标准时才会产生比例。物体的各个线段长度以及画面的分割立体的高度以及各个面的分割都是有着倍数的关系。正确合理的确定比例关系，可以使立体造型的功能、形体、色彩、结构等得到完美体现，如图5-113所示。

3. 统一与变化

事物的美感总是表现在和谐与变化中，和谐是美的基本特征。将相同性质、不同元素的物体并列组合在一起，其中相应改变物体间某种固定元素的大小、秩序等，有规律地进行形体的错落位置、远近关系、动态感造型等，便会打破画面过于平稳、呆板的风格，形成静中有动，动静结合，既统一又有变化的画面风格，如图5-114～图5-118所示。

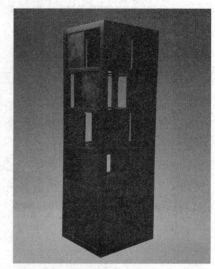

图5-113 馀香待客家具系列——壶柜 李明谦

统一体现在以下两个方面：①艺术形式与使用功能的统一；②格调的统一，就是把立体造型的色、形、质统一在相同风格之中。

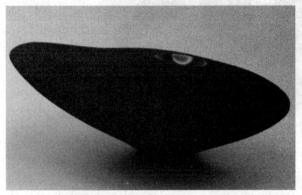
图5-114 《源之玄》 李晓梅

图5-115 《尺度》 唐甜

图5-116 《赤光律》 郑解朝

图5-117 《道系列之二生三》 赵康林

图5-118 《曲水流觞》 刘斌慧

(二) 漆艺立体造型的特征

1. 立体漆艺与空间

漆立体处于三维空间中。空间是指实体周围空虚的部分，它又被分为物理空间和心理空间。物理空间指被实体包围的可测的空间，例如空隙等；心理空间是指实体周围没有边界却可以感受到的空间，由于与人的心理有关，又被称为"知觉场"。实体与空间是密不可分的，是相辅相成的，而虚形态要比实形态更难把握。立体漆艺作品如图5-119所示。

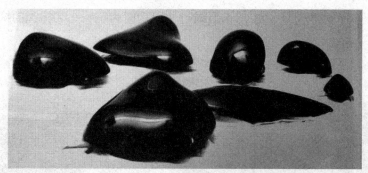

图5-119 《虚白·大方·混沌》

2. 立体漆艺与造型解构

漆器或立体漆艺在进行造型时,设计比例和空间要处于平衡和统一,但漆艺作品同时具有变化性,具有不同的特征。在漆艺造型形成过程中,人们通常将本来独立的形体按照一定的内在联系进行调整,联合成一个整体。在这一过程中,解构是优先采用的表现手段。解构打破了古代漆器在造型上的完整性和对称性,用多种手段创造出区别传统器物的崭新的"造物"面貌。现代立体漆艺在造型中的变化,可以用设计构成的方法加以应用,比如重复、渐变、对比、解体与重构等,如图5-120~图5-122所示。

图5-120 《叩寂寞而求音》 丁晗

图5-121 《琢》 吴朋波

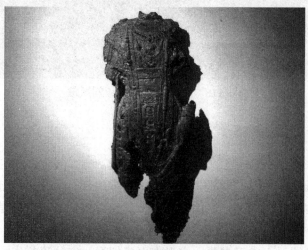

图5-122 《残佛II-3》 刘超

三、立体漆艺与公共空间

狭义的"公共空间"是指那些供城市居民日常生活和社会生活公共使用的室外及室内空间。室外部分包括街道、广场、居住区户外场地、公园、体育场地等；室内部分包括政府机关、学校、图书馆、商业场所、办公空间、餐饮娱乐场所、酒店民宿等。广义的"公共空间"不仅是地理的概念，还包括进入空间的人们，以及展现在空间之上的广泛参与、交流与互动。这些活动大致包括公众自发的日常文化休闲活动和自上而下的宏大政治集会。

现代公共空间艺术与人们的生活日益紧密，与漆艺在创作语言、表现形式及设计理念上都有相近之处，而立体漆艺也极大丰富了室内外的公共艺术创作语言与表现形式。立体漆艺与公共空间中各个因素互相补充、相互协调、互相强化，构成了一个统一的整体空间。图5-123、图5-124为立体漆艺在公共空间的展示。

图5-123 《深域》 田中信行　　图5-124 《怀系列之一》 于泳

第六章 大漆艺术与教学实践

第一节 大漆产品

一、生活用品

漆器在中国文明史中占有非常重要的地位,是古代人生活智慧的体现,更是华夏民族优秀的文化遗产。时至现代,大漆产品成为集实用和欣赏为一体的工艺美术品,在生活中广泛使用。大漆制品渗透在生活各个方面,如壁饰、挂件、摆件等。中国漆艺虽然面临着现代文化、现代工业的冲击和挑战,然而随着物质水平与文化水平的不断提高,人们必将呼唤人和自然的和谐、呼唤传统文化的回归,大漆产品这种纯天然材料的制品必将受到人们的欢迎。

(一) 实用器物类

大漆的实用器物多以杯、碗、盘等生活用具为主。此类实用器物多以木胎为主,装饰手法多样。有的大漆作品采用木胎部分刷漆的方法,保留实木的粗犷天然的质感,与大漆材质的精致、细腻形成对比,别有韵味,如图6-1所示。有的大漆制品采用传统的制作和装饰手段,木胎成型后通体髹漆,加螺钿、蛋壳等装饰,整体风格精致美观,如图6-2、图6-3所示。尤其在日本,一些制品直接采用树皮等天然材料制成胎体,内部髹涂大漆,风格古朴自然,如图6-4所示。传统的雕漆作品采用紫砂胎和雕漆(剔红)相结合,喜庆的"中国红",精致的雕刻,彰显了雕漆艺术的华丽美观,如图6-5所示。

a b

图6-1 咖啡杯

图6-2　贝壳茑纹烛台　小椋范彦

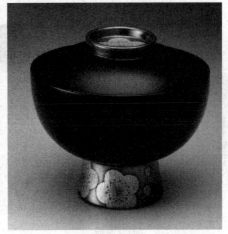
图6-3　贝壳莳绘梅花纹碗　小椋范彦

图6-4　木皮花器　荻房本间幸夫

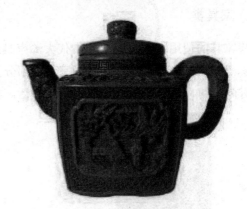
图6-5　剔红紫砂壶　张效裕

(二) 生活用品类

生活用品类的大漆制品林林总总，有手包、梳子、印笼(系在腰间的小收纳盒)等，如图6-6～图6-8所示。这类漆器表现出古典与时尚的巧妙碰撞，使漆艺更加现代化，使漆器的造型语言更加丰富。

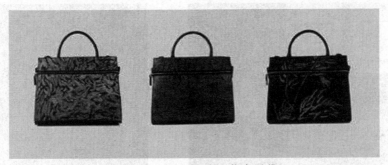
图6-6　GROTTO漆画艺术手袋

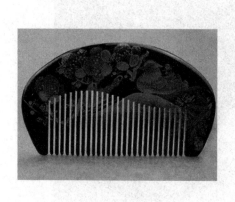 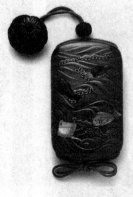

图6-7 莳绘木梳　　　　　　　　图6-8 莳绘印笼

(三) 家具类

大漆家具的使用，由来已久，古代大漆家具或镶嵌螺钿或雕漆，形式和功能多种多样（见图6-9、图6-10）。到了现代，大漆家具一部分保留传统的样式和制作风格，一部分造型和装饰时尚简约，更适合现代人的空间和生活，如图6-11～图6-13所示。

图6-9 清乾隆时期紫檀大漆描金雕龙纹多宝柜　　图6-10 清康熙时期黑漆嵌螺钿彩蝶花果纹香几

图6-11 《黑暗的存在与内涵的光明》 大冢治寺　　图6-12 《黑暗与光明的邂逅》 大冢治寺

图6-13　《多足凳》　江黎

现代的家具设计师，将极简主义风格和大漆制品结合，其作品别有一番风格。极简家具的简单线条和大漆深邃干净的质感相得益彰，画面风格干净明快，充满了时尚感，如图6-14所示。

a　　　　　　　　　　　b

图6-14　现代时尚大漆家具

任何家具都要与周围环境有相容性与互补性，这也是购买者考虑的重要因素。历史上各个时代的大漆产品几乎都与当时的生活居住环境协调一致，以满足当时人们的生活和居住需求。现代居室采光充足，大漆的色彩设计或浓烈或淡雅，都可以呈现在现代家居环境中，如图6-15所示。

图6-15　屏风《炎景》　栗本夏树

现在大多数家庭居住环境改善，面积扩大，但因居室功能的细化，每一空间又不会很大。家具的大小尺寸设计也应该以精练、不占面积为主，使得现代大漆家具的设计在色彩和体积上都符合市场的需求，体现大漆艺术服务现代生活的创意理念。

二、文化创意产品

当下文化创意产业的大发展可以说是传统漆艺在当代发展的一次新的契机。漆艺文创产品作为漆艺的一种新的表现方式,能够有效融入群众的生活中。文创模式的优势在于能够通过文化创新优化等方式,在现有资源上开拓新的消费领域,为其增加文化创意的附加值,所以文创模式下的漆艺产品不再是单一的产品,而是多元化、多层次的文创产品。

在漆艺文创产品中要注重漆艺的文化底蕴,深厚的文化底蕴才是大漆文创产品的核心竞争力。由于目前文创产业体系依旧不够完善,消费者对漆艺文创产品最不满意的就是质量,其次是造型与颜色。这充分说明了当今市场上文创产品质量良莠不齐,造型色彩方面的问题。在现代工业文明的冲击下,漆艺作为传统手工艺不可避免的陷入困境。

从亚洲几个国家的对比中,我们看到日本在保护与传承传统历史文化方面做出了很多的努力和尝试,1995年日本就确立了"文化立国"的方针,积极推动创意和设计在本国的发展。例如,日本为推广以及传承传统工艺所举办的"Japan Creative"项目,由手工制造工坊与国内外设计师进行联手打造,实现传统工艺的结构与当代设计元素的重组。日本不断拓展漆艺领域及品项,力求贴近市场和大众生活,并以其精益求精的精神大放异彩。这一点从日本传统漆艺大师与世界时尚设计师合作的漆艺腕表可见。日本已经打破漆器传统的造型,探索新的表现形式。

大漆文化创意产品主要有以下几类。

(一) 文房用品

将漆艺中的经典造型、颜色、图案、工艺、文化内涵等消费者所中意的元素进行提取,植入一系列拥有市场的文房用品中,这使得古老的漆艺在当代显现出独有的价值,如图6-16、图6-17所示。现代漆艺文房用品的生产大多数还是停留在作坊的模式,我们应该学习日本的先进经验,引入机械化设备。对于低档的文房用品,我们可以进行批量生产,确保其质量与普及速度;对于中档漆艺文房用品,则可以采用手工艺与机械相结合的方法进行制作,既要确保产品的匠心,也要充分体现市场价值。

图6-16 大漆印泥盒

图6-17 实木大漆纸镇

(二) 大漆乐器

现在,纯大漆工艺也越来越多地融入时尚的现代元素,如漆艺与西洋乐器的完美结合(见图6-18)。甚至有艺术家认为,纯大漆工艺与西洋乐器制造的结合,是灵魂与艺术的完美呈现,使传统纯大漆艺术更能为现代人欣赏和追求。

图6-18　大漆小提琴

(三) 大漆珠子

近年来,随着人们对佛珠手串等产品的喜爱,大漆佛珠手串或项链也受到人们的追捧。大漆珠子体积小巧、花色多变、颜色丰富、光泽度高、价格适中,在漆艺市场中占据一个门类图6-19为。此类珠子的制作大都沿袭大漆的传统技法。图6-19为各色大漆珠子,这些珠子再配以适当的串珠技巧和中国结或金、银配饰,能打造出不同风格的珠串作品。

银珠红　海洋蓝　回旋金纹　犀皮纹　翡翠水纹　圆木纹　古典红　塑纸纹

图6-19　大漆珠子

(四) 大漆口红

大漆材料可以在很多领域绽放光彩,比如日用化妆品等。在韩国,大漆香皂等是人们生活的日用品。大漆也用于口红制作,漂亮的竹胎犀皮漆外壳,鲜亮的大漆口红色彩,形成了别具一格、无与伦比的手工艺术品,如图6-20所示。

图6-20 竹胎犀皮漆大漆口红 刘帅

(五) 大漆首饰

传统雕漆和现代首饰工艺相艺结合,产生高贵、复古又现代的大漆首饰(见图6-21~图6-23),使得传统雕漆艺术焕发新的生命力。传统的漆艺技法配以大漆为主的各种材质使得大漆首饰产品具有更时尚、更多元的文化属性。因为饰品是人们生活中不可缺少的装饰物,所以饰品在使用上更具有广泛性。开拓大漆首饰的消费市场,在大漆文创产品中是重要的方向。这就要求设计师具有国际眼光和深厚文化积淀,立足中国文化传统,放眼全球,设计出更新颖、更有文化内涵、更能满足大众需求的的漆首饰作品。

图6-21 耳环　　　　图6-22 手镯　　　　图6-23 日本大漆饰品

(六) 莳绘钢笔

20世纪20年代,莳绘才首次被运用于钢笔制造,由现在的日本莳绘名笔公司百乐笔(Pilot)旗下的"并木"(Namiki)名笔制造商首创。日本钢笔制造商习惯于添加一些亚洲传统图案,如牡丹、樱花、龙和老虎等,如图6-24所示。

a

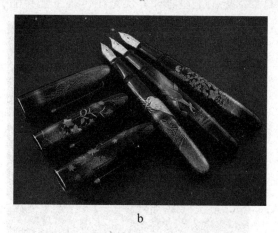

b

图6-24　日本Nnamiki大漆钢笔

(七) 莳绘手表

由于莳绘含有金银的光泽，在做完推光处理后，显得极尽华贵，这让一些顶级的手表、珠宝品牌看到了它身上的魅力，并将其运用到了手表表盘等物件的制作过程当中。莳绘工艺表盘色泽迷人，做工也十分细腻，如图6-25所示。

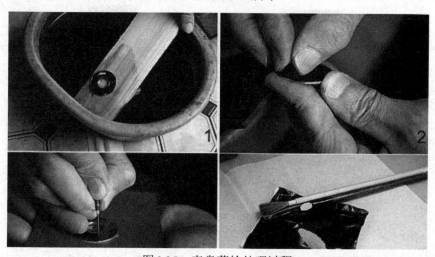

图6-25　表盘莳绘处理过程

莳绘手表的制作步骤如下所述。首先，在表盘上涂抹数次生底漆以加固表盘，接着用鲨鱼皮将其打磨光滑。涂完底漆后，漆匠在表盘上涂上一道中层漆，再把它放在潮湿的荫室中晾干。接着，将表盘浸入特制的水中，去除其表面的灰尘，然后再次晾干。为了完全隔绝灰尘，面漆涂抹需要在无菌室里完成。然后，将表盘悬挂在极为潮湿的荫室里，每小时转动一次，以免表盘出现不均匀的地方。最后，漆匠徒手在表盘上精心绘制装饰图案，涂抹金粉或银粉，还可以使用其他材料，如珍珠母贝、蛋壳或纯金等。

数年前，日本莳绘漆器工艺的代表京都象彦和江诗丹顿联手，推出了装饰工艺和制表技术完美结合的莳绘腕表，如图6-26所示。这两家百年老店的强强联手，开创了传统工艺在传承和创新方面的新篇章，无论是在时计界还是在传统工艺界都引起了很大反响。

图6-26　江诗丹顿Métiers d'Art La symbolique des laques莳绘腕表系列

而后又有梵克雅宝(Van Cleef & Arpels)携手日本轮岛漆器大师箱濑先生，将严谨精巧的日本莳绘技艺融入表盘制造中，令梵克雅宝Japanese Lacquen Extraordinary Dials TM非凡表盘工艺腕表(见图6-27)臻于完美。

图6-27　梵克雅宝Japanese Lacquer Extraordinary Dial腕表

萧邦(Chopard)的莳绘表盘来自日本的山田平安堂,并由漆器艺术家、日本重要无形文化保持者(人间国宝)增村益城的儿子增村纪一郎(东京艺术大学名誉教授、漆器艺术家)做技术监督。2011年的巴塞尔表展上,萧邦推出L.U.C XP Urushi莳绘腕表,如图6-28所示。2013年萧邦特别推出L.U.C XP超薄蛇年莳绘腕表,如图6-29所示。

图6-28 萧邦L.U.C XP Urushi莳绘腕表

图6-29 萧邦L.U.C XP超薄蛇年莳绘腕表

L.U.C XP超薄蛇年莳绘腕表采用18K玫瑰金表壳,表壳直径39.5毫米,厚度仅为6.8毫米,搭配防眩宝石蓝水晶表镜,精美表盘以镀金太妃指针装饰,具有时、分显示功能,表盘中央以传统工艺莳绘绘制一只金蛇图案。随表附赠的八角漆艺表盒,表盒外观呈黑色,内置莳绘装饰。

(八) 大漆和陶瓷残片结合

我国文化创意产业正在持续增长,需要更多本土文化元素的设计产品。为此,将文物修复与文化创意产品相结合,可以使大量被浪费的普通文物得到有效利用。这里包含两层含义:一是器物的修补;二是器物的再造。

由于大漆的特性，它可以作为黏合剂来修补瓷器，使得瓷器重新具备实用性。这就是大漆的器物修补功能。这种新的修复方法将传统文化引入当代艺术创造中，完成了传统与现代的对接，让漆和瓷这两种同样厚重的工艺融会贯通，构建新的美学观，以文物再造的方式强化了传统文化的传播。图6-30为大漆器物修复过程，图6-31为大漆器物再造实例。

a　　　　　　　　　　　　　　　　b

图6-30　大漆器物修复　耿玉花

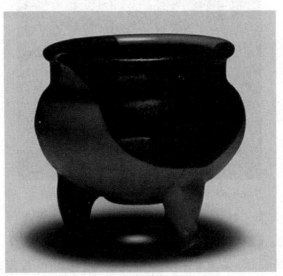

图6-31　物香炉(漆、瓷)　钟声

在大漆的文化创意产品中，无限的创意对品牌的影响力具有极为重要的意义。创意是一种通过创新思维意识，从而挖掘和激活资源组合方式，进而提升资源价值的方法。在漆艺传承中提高了社会公众对漆艺文创产品认知度，以文创模式对漆艺进行生产性保护，以多元创新的方式发掘漆艺在当代的价值，从而适应当代人的文化生活。漆艺文创产业是当代设计师以传统漆艺为基础对社会文化的解读，创新是前提，但传统漆艺是创新的根源。

第二节　校企合作与大漆产品设计

一、校企合作的意义

随着中国教育体制改革的不断深入，教育部明确提出，高校在教学基本框架内可以进行多元化和创新，并鼓励企业参与高校的建设，校企合作将成为未来高校发展的趋势。高校是企业的人才培养基地，高校与企业的合作不应以经济效益投入产出比例来衡量，应该是以培养符合社会所需人才为最终目标。在校企合作中，高校应主动回应合作企业的利益需求，培养校企双方互惠共赢的利益基础。在校企合作过程中把双方的利益最大化，寻求并完善校企合作利益长效机制，将"合作办学、合作育人、合作就业、合作发展"作为校企合作的最终目标。要保障校企合作长期健康发展，就必须建立满足双方诉求的协调机制，通过协调机制来解决双方的利益冲突和矛盾，同时要制定严格的制度来规范双方的合作行为，努力提高双方利益的兼容性。

通过校企合作，学校可以获悉当前社会对相关专业人才的需要和该专业未来发展动向，以实时修订教学大纲，转变培养方向，调整教学方法和教学内容。因为企业对市场高灵敏度其反馈的信息使学校在培养人才方面更具针对性，并容易产生立竿见影的效果。通过一系列的针对性的教学调整和严格的系统训练，学生掌握了扎实的专业知识，并具有丰富的实践经验，自然在同行的竞争中脱颖而出，成为市场的生力军。

通过校企合作，学校可以优化专业结构，制订新的人才培养计划、探索新专业、新课程，提高教师的教学和科研水平，提升专业建设的内涵，使得人才培养更具职业性、延续性、实用性。服务于社会是高校的职能之一，通过一系列的调整和创新，让专业建设更加完备，培养出更多符合社会需求的多元化人才，从而增强高校的核心竞争力，有利于专业持续健康的发展。

通过校企合作，企业可以充分利用高校教师资源，让高校教师参与企业项目的科研或开发，提高企业团队的科研创新能力，提升员工的整体素养，提升企业文化。校企合作可以为企业储备人才，保障企业人才资源处于长期稳定的状态，有利于企业持续发展，使企业在竞争中拥有核心的人才资源优势。

二、校企合作大漆产品设计与制作

漆艺学科校企合作的单位往往重视学生的漆艺产品设计，重视产品制作的精良性和市场的销售量，对产品的门类选择也有一定的侧重。传统工艺品在礼品市场可以说是大有空间，尤其是有着一定地域特色和文化特色、历史悠久的礼品往往能体现出一份特殊的文化品味，也更加适合旅游纪念品的开发。传统漆器由于历史发展的原因，并非是全国普及性的一门产业，而是不同地域有着不同的特色。因此，作为礼品、旅游纪念品，漆器不仅代

表着浓郁的地方特色,更包含着千年的文化传承,可以说,大漆产品是企事业单位庆典赠送、朋友间的私人往来的理想选择。

要想真正的打开漆器产品的礼品、旅游纪念品市场,就必须要让传统漆器具有吉祥和纪念的特征。地域性、陈设性、美观性、功能性、实用性,甚至包装的精美、便于携带等都是在漆器产品开发时需要注重的要素,例如,针对中国人喜欢"平安"寓意,可以开发出有吉祥寓意的花瓶系列礼品;针对大型企业事业单位的庆典活动,可以根据庆典内容开发专项的礼品;针对不同的活动内容,设计不同题材的漆工艺品,并根据客户的要求采用多种的制作技法等。校企合作大漆产品的制作要符合市场的要求,不能整齐划一,要有特色。

(一) 以沈阳故宫文化为题材的创意产品制作

故宫文化历史积淀深厚,作为文创产品的素材之一,有很深的可挖掘空间。此次学生们以沈阳故宫为素材,展开以故宫为主题的文创产品创作。作品中学生选用故宫的石柱头来进行创作。该学生为了更好地模拟柱子的质感,最终采用了最传统的蛋壳镶嵌的技法。在镶嵌过程中,他按照柱头的"素描关系"进行蛋壳的疏密镶嵌,使其更具有空间感。制作过程如图6-32所示,制作成品如图6-33所示。

图6-32 校企合作创意文化产品沈阳故宫石柱头制作过程

图6-33 校企合作创意文化产品沈阳故宫石柱头 黄佳晨

(二) 饰品制作

大漆饰品是现代首饰的一个门类,大漆材料能与各种首饰制品协调融合,具有很强的包容性,其作品呈现华丽、复古、现代等多元的风格面貌。学生在用大漆制作首饰过程中,结合了市场需求,在项链、手镯、胸针等几个产品领域进行了探索。

在材料上。采选用了漆材料和金属相结合的方式,通过蛋壳、螺钿等的镶嵌手法和彰髹等技法,使作品更具有表现力。因为此次首饰产品的市场定位销售对象是年轻人群体,所以整体风格多采用简单的几何造型,展现古朴又现代的设计风格。代表作品如图6-34~图6-37所示。

图6-34 校企合作产品大漆戒指 董佳慧

图6-35 校企合作产品大漆项链 董佳慧

图6-36　校企合作产品大漆手镯　贾磊

图6-37　校企合作产品大漆胸针　董佳慧

(三) 家居产品制作

大漆制品用于家居设计非常广泛，尤其在现代化工业的加工技术下，成批量地生产产品变得非常简单。学生在校企合作的模式下，加工生产漆艺家居产品也具有非常重要的意义。因为家居产品往往体积比漆首饰等体积大、耗时长，对学生是个考验。学生在此次的家居灯饰设计中表现出很高的积极性和学习热情，从产品设计、产品制作都非常顺利，产品展示取得了非常好的效果。制作过程如图6-38所示，制作成品如图6-39所示。

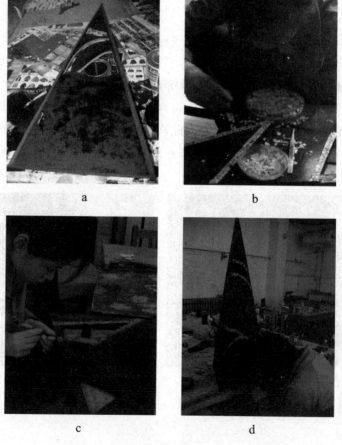

图6-38　校企合作产品大漆家居灯饰制作过程

图6-39 校企合作产品家居灯饰 汤晓琳

(四) 生活用品制作

现代的大漆生活用品种类繁多,造型多样,其产品设计既要满足现代人家居的生活品味需求,又要结合现代家具和环境设计品的特点。

1. 校企合作生活用品类大漆产品实例一

该大漆产品采用木胎制型,裱布刮灰之后开始髹涂底漆,然后运用蛋壳镶嵌和螺钿镶嵌的技法,最后用金属花片作为点缀,完整地呈现了学生的创作意图。制作过程如图6-40所示,制作成品如图6-41所示。

图6-40 校企合作产品大漆摆件制作过程　　图6-41 校企合作产品大漆摆件 葛雪

2. 校企合作生活用品类大漆产品实例二

该大漆产品同样采用木胎制型，裱布刮灰之后进行表面加饰处理。在此过程中，学生对木胎造型的把握有一定技巧，设计稿和最终成型匹配。学生在此过程中注意到了蛋壳镶嵌和螺钿镶嵌的区别和联系，在镶嵌时能够熟练掌握技巧，完美表现了作品所要达到的最终效果。制作过程如图6-42所示，制作成品如图6-43所示。

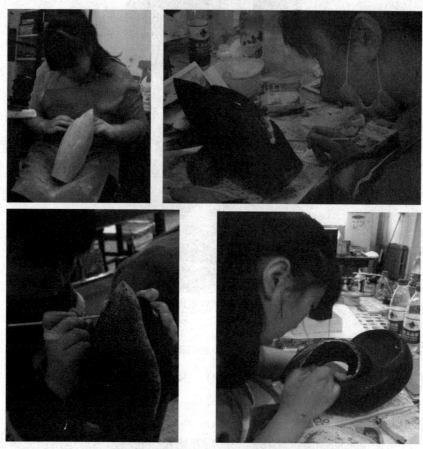

图6-42　校企合作产品大漆摆件制作过程

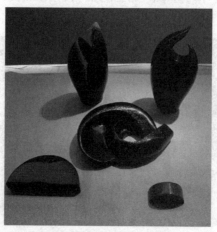

图6-43　校企合作产品大漆摆件　王慧

3. 校企合作生活用品类大漆产品其他实例

在大漆制品中,古琴的制作是一个单独的门类。古琴的制作工艺复杂,尤其琴的木胎斫制非一日之功,需要长期的学习和实践。校企合作产品大漆古琴如图6-44所示。

图6-44　校企合作产品大漆古琴　陈黎

屏风的制作工艺也很复杂,尤其在底子制作过程中。屏风的制作要把握整体色调,以及肌理的质感等校企合作产品大漆屏风如图6-45所示。

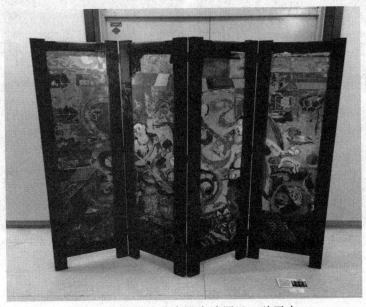

图6-45　校企合作产品大漆屏风　孙天宇

在大漆家居产品中，茶道、香道产品也是其中一个门类。香道产品可以是香桶、香插等，通常选用雅致、古典的颜色进行髹涂。校企合作大漆茶道香道产品如图6-46所示。

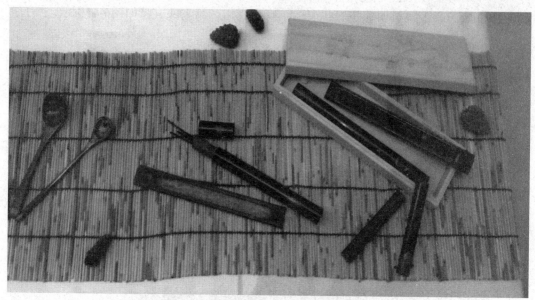

图6-46　校企合作大漆茶道香道产品　吴彤

(五) 装饰画制作

大漆产品的装饰画因材料特性、风格独特深受市场的欢迎。漆画适合悬挂在卧室、客厅等地方，因大漆沉稳厚重的特性，大漆装饰画给人一种放松和亲近的情感。学生代表作品如图6-47～图6-49所示。

图6-47　校企合作产品大漆装饰画一

图6-48　校企合作产品大漆装饰画二

图6-49 校企合作产品大漆装饰画三

　　校企合作模式下的教学，产生的作品更能把握市场的方向，为学生将来就业打下良好基础。校企合作机制使得产、学、研的方向性更为明确，企业、教师、学生之间形成了良好的互动机制。从产生的作品上看，整体作品质量有所提高，创作的作品种类更为多样。学生在校企合作大漆产品的制作过程中，尝试将一个想法变成实物，将想法、方法、时间等要素切实体验，为以后从事该专业打下扎实的理论和实践基础。

参考文献

[1] 王世襄. 髹饰录解说[M]. 北京：文物出版社，1983.
[2] 乔十光. 漆艺[M]. 杭州：中国美术学院出版社，2000.
[3] 闻人军. 考工记译注[M]. 上海：上海古籍出版社，2008.
[4] 乔十光. 漆趣大千[M]. 广州：岭南美术出版社，2013.
[5] Mike Baron，Bernard Chang. 中国漆艺二千年[M]. 香港：香港中文大学出版社，1993.
[6] 沈福文. 中国漆艺美术史[M]. 北京：人民美术出版社，1997.
[7] 长北. 髹饰录与东亚漆艺[M]. 北京：人民美术出版社，2014.
[8] 根津美术馆. 宋元之美[M]. 东京：日本写真印刷株式会社，2016.
[9] 长北. 髹饰录图说[M]. 济南：山东画报出版社，2005.
[10] 皮道坚. 中日韩现代漆艺研究[M]. 福州：福建美术出版社，2008.
[11] 潘天波. 现代漆艺美学[M]. 桂林：广西师范大学出版社，2012.
[12] 佐亚·科库尔，梁硕恩. 1985年以来的当代艺术理论[M]. 上海：上海人民美术出版社，2010.
[13] 李明谦. 国家艺术基金《高校漆器教师人才培养项目》——生漆考察[J]. 中国生漆. 2016，35(3).
[14] 罗伯特·休斯. 绝对批评[M]. 南京：南京大学出版社，2016.
[15] 故宫博物院. 故宫珍本丛刊[M]. 海口：海南出版社，2000.
[16] 索予明. 中国文物·漆器[M]. 台北：光复书局，1983.
[17] 索予明. 海外遗珍·漆器[M]. 台北：台北故宫博物院，1987.
[18] 沈福文. 中国漆艺美术史[M]. 北京：人民美术出版社，1992.
[19] 中国漆器全集编委会. 中国美术分类全集·中国漆器全集[M]. 福州：福建美术出版社，1993.